# 午間的歡樂

## ——諧劇大王鄧寄塵

鄧兆華 著

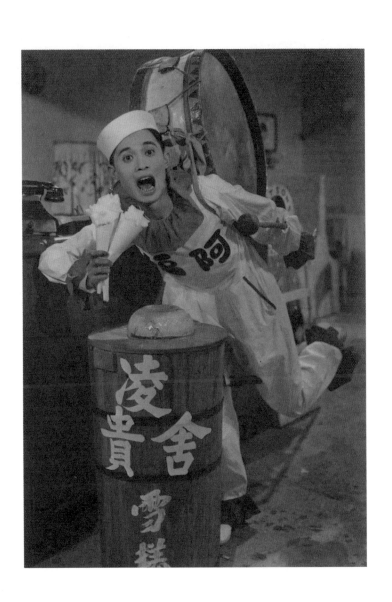

# 目錄

前言　鄧兆華 ........................................ 7

序一　黃百鳴 ........................................ 11

序二　阮兆輝 ........................................ 13

序三　程乃根 ........................................ 15

## 上篇　暫寄凡塵

一、廣州—香港—多倫多—香港 ........................ 18

二、藝壇慈父 ........................................ 39

三、名人往事 ........................................ 49

四、別苑情誼——兆園 ................................ 63

五、滄海桑田——舊遊無處 ............................ 68

六、憶想父親 ........................................ 70

**下篇　長存藝海**

一、演藝一生 .................................................... 86

(1) 播音成名 .................................................... 86

(2) 諧劇大王 .................................................... 98

(3) 電影星光 .................................................. 118

(4) 金曲妙韻 .................................................. 145

(5) 海外登台 .................................................. 160

(6) 電視先驅 .................................................. 172

二、社會貢獻 .................................................. 180

(1) 慈善為懷 .................................................. 180

(2) 春風化雨 .................................................. 188

三、藝海長情 .................................................. 195

附錄

一、鄧寄塵唱片作品一覽 .................................. 210

二、鄧寄塵電影作品一覽 .................................. 213

三、鄧寄塵珍藏劇照、剪報、本事、宣傳品 ...... 220

鳴謝 .............................................................. 228

參考資料 ...................................................... 229

# 鄧寄塵簡介

鄧寄塵（一九一三──一九九一），廣州及香港著名廣播界前輩，香港粵語片知名諧星，麗的映聲第一代電視藝員。演藝生涯橫跨五十年。他獨特而為人稱頌之處，是一人以男女老幼數個不同的聲音講播諧劇，而每個角色的聲線，語調聽來實在太不相同，不同聲音的轉換又非常快速自然。所以當時的聽眾絕對不似一個人的扮演。很多都不相信播音員只有他一個人，曾要求到電台查證。這種獨特的諧劇演繹方法，至今還沒有其他藝人可以做到，所以多年來在社會、報紙、雜誌、互聯網上，人們都稱呼他為「諧劇大王」。

6

# 前言　鄧兆華

在五十年代初的香港，每天接近午飯時間，很多不同階層的市民都會放下手邊的工作，在一個播音小箱子下，聚精會神地靜候那「凳凳，凳凳，登凳登，鄧鄧凳……」的開場音樂聲，聆聽當時最火紅的一個廣播節目。這個廣播節目就是由先父鄧寄塵先生一人用小生、女士、老人及小孩等七、八種聲音講述的半小時諧劇。

當時戰後的香港社會百廢待興，沒有現在般富裕，大眾市民整天都忙於努力工作。日常娛樂主要是收聽麗的呼聲電台的廣播節目。一般家庭、商店等都會繳費安裝麗的呼聲的播音小箱子，人們一邊工作，一邊聽播音。先父的半小時諧劇是當時麗的呼聲最受大眾市民歡迎的節目，故安排在中午黃金時段播放。這個節目的受歡迎程度，可以由當時家庭的傭人、保姆，和其他許多正在工作的人，不論多忙碌也會暫時放下手邊工作去收聽這個節目而得知。先父也因此被冠上「諧劇大王」之名。在香港，「諧劇大王」這個名詞已等同「鄧寄塵」了。

許多演藝界前輩和朋友，每當談起先父，都極為尊敬和讚許。他們認為先父以單

父親——「諧劇大王」鄧寄塵

獨一人扮演七、八個角色的諧劇演繹能力，是前無古人，後無來者。先父每天給香港人帶來半小時「午間的歡樂」，在香港娛樂史上，明顯也是絕不平凡而獨特的，並佔據着一個重要的位置。

經過了一個世紀，先父的諧劇和演藝往事已逐漸被人遺忘，但到今天為止，在別人介紹我的時候，仍然常常稱呼我為「鄧寄塵之子」，或者說「他的父親是鄧寄塵」。雖然父親已去世超過三十年，但他名氣之大，仍然常常令我驚訝；也令我感覺到有責任去將先父的往事整理出一個比較完

整的紀錄，故此萌起了為先父撰寫傳記的念頭。

除了抒發對先父的懷念外，更希望多些人認識到香港曾經出現過這樣一個不平凡的演藝人物。

人物傳記大致上分為兩大類。第一類屬於資料紀錄性質，記載名人一生的事蹟。在收集各方面資料時，務求詳盡準確，以檔案式、履歷式寫成，供日後研究傳主與其時所處的社會文化環境歷史之用。另一類人物傳記，內容偏向選擇性，着重某方面的生活故事或趣事，例如，傳主某階段的生活變遷或片段，或特別事蹟等，較着重人性和生活片段。幾經考慮和討論，又得到甘國亮先生、何百里先生、鍾愛英女士三位對書中內容提出寶貴意見，一致認為，這本傳記很需要描述先父是一個怎樣的「人」和一個怎樣的「父親」，

尖沙咀星光大道上有關「鄧寄塵」的介紹

而不單止是記錄他的演藝生涯和他是一個怎樣成功的諧星。

再三易稿後，決定將本書分為上、下兩個部份：上篇講述先父的為人、生活、軼事、趣事、名人交往事蹟等。下篇經潘淑嫻女士和阮紫瑩女士兩位介紹，邀請岳清先生系統性地收集、訪問、整理，和編寫有關先父的演藝資料，詳細記錄其演藝事業與社會貢獻。

經過各人兩年來的努力，幸運地在圖書館、博物館，以及早期報章發掘到許多資料、照片、剪報等，包括許多以為早已散佚、湮沒了的珍貴資料。先父生活在上世紀的香港，當時的社會風貌、生活、文化、消閒去處，也在書內許多相片中重現眼前。

希望這樣的安排，可以同時兼顧到這本傳記的趣味性和紀錄性。

書中許多往事資料來自舊報刊、剪報、相片、親友記憶等。有些資料因為年代久遠，未必百分百準確，卻也難以查證核實，若有錯誤之處，還請包涵；至於某些內容與他人的經歷如有相似或雷同之處，則實屬巧合而已。

# 序一　黃百鳴

自小就期待中午時間，家中沒有麗的呼聲，我會專程跑落樓下理髮舖，收聽鄧寄塵的半小時廣播諧劇，塵叔成為了我的偶像。後來跟着追看「兩傻電影系列」，雖然很多人是為了看新馬，但我是專門看鄧寄塵的表演。一九八〇年代，新藝城成立，可以與鄧寄塵合作《鬼馬智多星》、《追女仔》、《開心鬼放暑假》等，覺得十分難得。

雖然粵語片年代，有一套拍攝和演繹方法，但是鄧寄塵在新派電影演出，絕對沒有問題，應付自如。對於塵叔的歌曲，最深印象就是塵叔與 The Fabulous Echoes（回音樂隊）的《墨西哥女郎》。故此，在新藝城影片《開心鬼放暑假》內，把《墨西哥女郎》改為《理想》，由他重新填詞，讓塵叔與開心少女組合作。

印象中的鄧寄塵平常都十分詼諧，喜歡與年輕一輩分享許多趣聞。和塵叔合作多部電影，已經成為好友，

多年來仍保存塵叔所送印章。塵叔在醫院療養時，曾經想和他通電話，以及往醫院探望，但是遭到塵叔堅拒。明白到前輩藝人希望保持以往的形象，故此不想他人看到病中模樣。

為了電影《開心樂園》，曾和鄧寄塵出訪東南亞作宣傳演出，很受當地民眾歡迎。開心少女組每晚都外出，只剩下我要沿途照顧塵叔和開心少女組，每天都十分繁忙。開心少女組每晚都外出，只剩下我和塵叔兩人一同晚餐，以至無所不談，非常合拍。我十分恭維塵叔的喜劇才華，甚至認為能有塵叔參與的每一套喜劇，都是其大收旺場的原因。

# 序二　阮兆輝

媽媽趙玉筠因為認識一些前輩，如陳弓、頑石等，經他們引薦，短期參與麗的呼聲廣播劇。第一部是以馬昭慈為主的《西太后外史》，趙玉筠就聲演珍妃一角。小時候跟隨媽媽，常到麗的呼聲。媽媽做廣播，我就坐在一旁。印象中，電台有些人員稱呼鄧寄塵為「鄧鄧哥」或「鄧鄧叔」。不過，就不知道此稱呼的起源。

麗的呼聲其他藝員做節目，在走廊的玻璃窗，可以看見播音室內的一切。唯獨塵叔播音時，會以布簾遮住玻璃窗，因為他一人聲演多個角色，用心演繹。若被他人看到他的演繹，不免造成騷擾。我當時是小朋友，曾經走進控制主任溫朗然（藝名松軒）的控制室，目睹塵叔做節目的過程，印象難忘。

當年電台人情味濃郁，鄧寄塵、鍾偉明、譚一清等都待我如世姪。對於鄧寄塵的印象，我認為塵叔的才華

盡顯在播音界，不是電影的詼諧搞笑。鄧寄塵內涵修為之深、個人品德之高，以及對於中國文化的造詣，都從播音節目反映了出來。他聲演多角的純熟技巧，更是獨樹一幟。演藝界中，塵叔超然物外，不爭鋒頭，不抱爭名鬥利之心，實在罕見。我最不喜歡的，就是一般提起「鄧寄塵」三字，首先就以「兩傻」等電影系列，冠在這位天才橫溢的先輩上，如此的話，除了不認識他，簡直是對他不敬。

# 序三　程乃根

我是一個四十後，在香港長大，家境貧窮，租住農村木屋板間房。除打風落雨、吃飯及完成功課的一小時外，所有活動都在戶外。這些活動歷歷在目，太喜歡了。因為鄉村有山有水，攀樹、爬山、嬉水都是主要活動，在村內能看見的群山我都攀爬過了。村內的石榴樹，更是我們小屁孩們的交際場所，各據一棵，邊吃石榴，邊說三道四。想不到我們爬樹的三腳貓功夫，竟被村內的農場主賞識，付每人「兩毫子」替他採摘雞蛋花。「有得玩」又有零錢賺，這種活常盼望着。

某一年暑假，我們這班村童發現在村內空地一棵樹上掛着一個小箱，有粵曲、有新聞、有故事播放。原來這小箱子是麗的呼聲的收費電台廣播，是鄰近幾戶人家「夾份」租用的，不同時間有不同的師奶及叔伯們，坐在樹下聽廣播。我們那班小屁孩，中午時份一聽到主題

午間的歡樂——譜劇大王鄧寄塵

序三　程乃根

曲響起，便忙不迭跑到樹下聽鄧寄塵一個人聲演八個角色的諧趣廣播劇。維肖維妙的聲演，令我們樂透了。不用上課的中午，聽鄧先生講故已是我們的例行活動。對他能用不同聲音扮演角色的能力，嘖嘖稱奇之餘，亦自然而然把他納入為心中偶像。

五〇年底，我加入播音界，成為兒童話劇一員，長大後更有極多機會與前輩們同場演出不同類型的廣播劇，他們之中包括何楚雲、梅梓、張雪麗、鍾偉明、曾永強、呂啟文、金剛（周朝杰）、夏春秋。但和鄧先生卻緣慳一面，只能在眾前輩口中，對偶像知多一點點。遺憾的是單人講故，從未涉獵過。

幾十年後的今天，覺得自己熟悉鄧寄塵，當然是因為他是兒時的偶像。其次是他的聲演能力，未有人能出其右。還有一個不能忽略的原因，是他兒子鄧兆中是我在電視廣播有限公司（TVB）的舊同事，他常將父親的小故事、剪報、照片在 WhatsApp 群組中發出。久而久之，我知道鄧寄塵比知道我一些至親還多。

假如香港廣播界有名人堂設立的話，鄧寄塵必位列其中，與李我、胡章釗、鍾偉明、馮展萍一同成為後輩的永遠典範。

上篇

暫寄凡塵

# 一、廣州—香港—多倫多—香港

## 故事從廣州開始

父親出生於一九一三年（民國二年）三月二十四日，即農曆癸丑年二月十七日，本名「錫鑣」，跟隨家族的「錫」字輩，後來以寫作為生時改名為「寄塵」。父親改名的意思是：人的一生，就像暫時寄跡凡塵，不要太過看重暫時的得失。「寄塵」這兩個字，除了饒富意義之外，讀音亦非常響亮。許多人都認為，「寄塵」這個名字改得十分好，有些朋友還說，真希望自己也可以用這個名字。但是因為父親名氣太大，如果再用這個名字，別人會覺得太過模仿。

說起改名字，父親是一個很愛國的人，他希望假如有四個兒子，就名為「中」、「華」、「強」、「國」。結果我們三兄弟，就取名「兆中」、「兆華」、「兆強」。平常談話中，父親也常常要我們謹記自己是一個中國人。

父親少時居於廣州西關一帶，終其一生一直都很懷念廣州，常常談到舊居環境如何美好：屋後有小河，可以取水做飯、洗衣服；有一段時間，還養鴨嘗試做小販，但

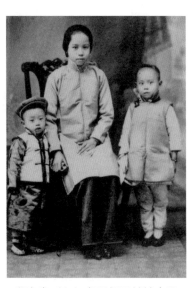

<p style="text-align:center">鄧寄塵（左）與母親及姊姊合照</p>

父親那不斤斤計較的性格，明顯不能成為成功的生意人，還鬧出不少笑話，例如養鴨時不懂得架起圍欄，鴨群因此一去不返等。屋後的小河可能是珠江的小分支，記得下大雨時常常水浸。移居香港前，父親居住在廣州龍津中路，離開前還留下許多傢具，父親心中應該認為將來還會回去居住的。但父親離開廣州後，便再也沒有回去了。一九八一年，我到廣州龍津中路探訪舊居，鄰居竟然還能叫出我的名字！不過，二〇〇〇年代再回去，舊居已經拆卸，變成大馬路了。

我們幾兄弟小學入學時，籍貫一欄均填上「廣東南海」，但父親說，我們鄧姓

年輕時的鄧寄塵

在廣州開始廣播事業

的祖先應該是中原人士，歷史上漢代是鄧氏家族最輝
煌的時期，產生了許多有名氣的將軍，其中漢光武帝
雲台二十八將之首鄧禹，據父親說是我們祖上，後來
鄧氏家族在宋代年間才南下到廣東省。我的祖母莊子
蓉是清代唯一的廣東省狀元莊有恭①的孫女。莊有恭
出生於廣東省番禺，先祖由閩南遷徙到廣東省。

父親常常談到他少時在廣州的生活。他性格活潑
好動，不喜歡刻板的上課生活，下課後更加不愛留在
家裏，會上屋頂乘涼或放風箏，甚至跑到魚塘玩耍。
他憶述有一次和表兄弟在魚塘的艇上玩耍，因為跳躍
得太厲害，將艇反轉了，幾個小朋友幾乎沒頂。他提

① 莊有恭（一七一三——一七六七），廣東番禺人。祖籍福建海澄。自
　小聰穎，十三歲通「五經」，有神童之稱。清乾隆四年（一七三九）
　狀元。一生勤政愛民，為官公正，江浙治水為人稱頌。

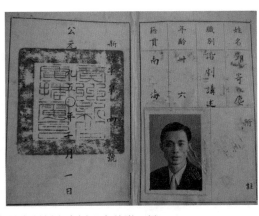

鄧寄塵於廣州新生廣播電台的職工證

到他和伯父二人，本來被父親分別安排到德國和日本留學，伯父去了德國，而他應該跟着到日本去，但他認為留學讀書不是自己的愛好，加上為了愛情，和在家鄉漸漸開始了演藝生涯，便不想去外國，於是找些理由留在廣州，放棄了負笈東洋的機會。

那個年代的年輕人，應該很嚮往到外國留學，父親向我們提到，伯父認為他不去日本讀書，反而沉迷曲藝，與伶人來往，是極不長進的頹廢行為。伯父留學歸來後，甚至禁止兩家人來往，以免他的子女受到我父親的不良影響。不過，父親提起這件事時，卻一點也沒有後悔當時拒絕離開廣州的決定。正正常常、循規蹈矩地讀書求學問，應該不是父親想走的人生道路。

從父親這些兒時往事，大概可以知道他性格好動，不愛受傳統束縛，不一定會隨波逐流，很有自己

的主見，並喜歡探索和嘗試各種新事物。這和他後來一生持續創新的演藝生涯，應該是很有關係的。

## 移居香港

戰後，父親在廣州的廣播界已經越來越有名氣，直至一九五〇年，他獲香港麗的呼聲電台聘請，之後舉家由廣州移居香港。根據李我叔所述，他們二人當時在廣州都是有名氣的藝人，同時想到香港發展事業。不過，由於擔心不被當局放行，所以兩家人只好將家庭成員分散，每人用不同的水陸交通工具來到香港。李我叔比父親先到香港，大家來往書信時，為了保密，李我叔會用「今吾」作代號，而父親則用「亦凡」。這也是他們當時由廣州移居香港的一段軼事。

我們一家人來到香港後，在九龍城龍崗道租了一個舊唐樓單位暫居。該處離啟德機場不遠，而當時九龍城只有幾條橫直街道，樓宇全都是舊式唐

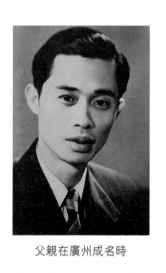

父親在廣州成名時

22

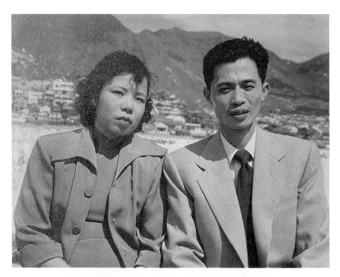

父母親剛到香港，攝於九龍城龍崗道舊居。

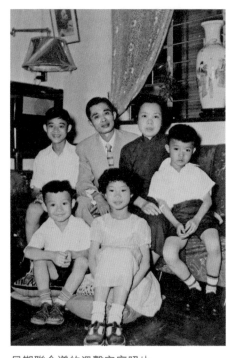

早期聯合道的溫馨家庭照片
後排左起：鄧兆中、父親、母親、鄧兆華；
前排左起：鄧兆強、鄧小玲

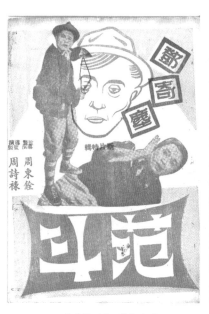

電影《范斗》「本事」

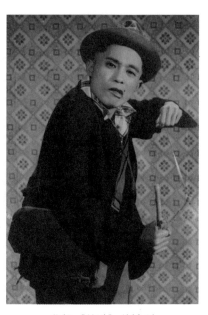

父親《范斗》的造型

樓，四周仍然是菜田荒野，可以見到殘留的九龍城城牆遺址。另外，海心廟與宋王臺就在住所附近。一家人晚飯後常會到當時仍然是一片石灘的九龍灣海邊散步，生活簡單樸素，可以說是廣州式生活的延續。

數年後的一九五〇年代初，父親的廣播和電影事業發展迅速，由他編劇或演出的電影，例如《蛇王》（一九五〇）、《范斗》（一九五一）、《阿福》（一九五一）、《失魂魚》（一九五一）等，以至後來的「兩傻」系列，大受歡迎的程度，從當時媒體廣泛的報道可以略知一二。在編寫本

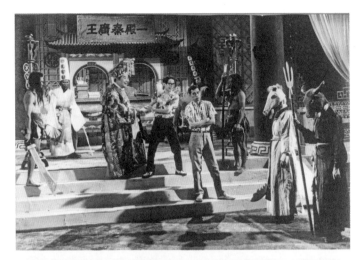

《兩傻遊地獄》為「兩傻」電影系列的第一部作品

書時，詳細閱讀這些有關父親的電影的報道，真的驚訝他在當時香港演藝界那「當紅」及「一時無兩」的氣勢。而父親飾演的一連串諧劇角色，也奠定了他諧星的地位。

父親於一九七一年在南洋登台時，曾接受越南記者訪問，當時他對自己所主演的電影作出評論。他道出「兩傻」系列是他自認最得意的電影作品。《兩傻遊地獄》（一九五八）是該系列的第一部作品。而他認為最有榮譽的一部，是與白燕、張瑛合演的處女作《烏龍姻緣》（一九五一）。

父親的演藝事業，在五〇年代如日方中，收入也隨之大增。我們之後搬到聯合道八十四號新建成的大廈。當時聯合道屬於九龍城新開發而且比較高尚的住宅區，位處九龍城最西面，鄰近的嘉林邊道已經是現

父親評論自己的電影

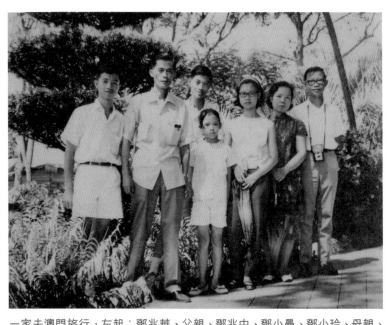

一家去澳門旅行，左起：鄧兆華、父親、鄧兆中、鄧小曼、鄧小玲、母親、鄧兆強。

今九龍仔公園的山腳。當時八十四號面對一大片荒野，有花草樹木，環境優美，晚飯後可以悠閒散步。

那時家中的佈置已十分講究，家中也常常會大排筵席，宴請親友。此外，家裏還聘請了兩位順德姊妹：三婆及四婆在家中幫傭。父親極為善待家傭，就像自己家人一般。三婆對少主人也視為己出，她會將每個月微薄的薪金積蓄起來，年老退休住進青山老人院前，買了金飾和象牙筷子，送給少主人，並刻上少主人的名字，送給少主人。回想起來，那個時代人情味濃厚，很令人懷念。

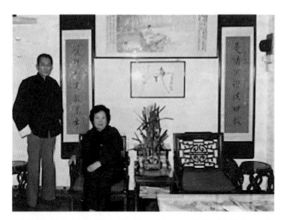

聯合道家中牆上掛有鄧芬及趙少昂老師所贈的人物及花鳥畫

說到招聘傭人，有一段趣事：一位應徵的女士來到家中，見到牆上掛起了父親的劇照，忽然面色劇變，說道：「那是我失散了的夫婿啊！」跟着又說：「我是孫中山先生的女兒……」她之後連續幾天在我們家樓下等待父親，不肯離去，結果要報警處理。其實這位女士可能是在電影中見過父親的演出和孫中山的角色，把記憶和現實生活混淆了。

我們一直住在聯合道八十四號，其間經歷了九龍城區的急劇變化。嘉林邊道附近的小山被削去了一半，山泥被運去擴建啟德機場。夷平了的小山成了現今的九龍仔公園。而我家對面的優美園

地，則建成了佛教耀山中學。附近許多樓宇也變成了商業項目，每天噴射客機頻繁在啟德機場升降，早年九龍城的幽靜半郊區環境已消失殆盡。後來，父親移居加拿大多倫多，仍然保留聯合道的舊居，供返港時居住。不過，多年前經過聯合道舊居，見到在八十四號的建築物已經拆卸，變成一片空地了。

## 多倫多新生活

一九七五年，父親為了與子女和孫兒團聚，毅然放棄事業，離開居住了四分之一世紀的香港，和大女兒一家移居到加拿大多倫多。七〇年代，居於加拿大的華人不多，面對寒冷天氣、早期移居生活的單調，以及言語障礙，父親極之不習慣。雖然初時住在多倫多唐人街，也有些演藝界朋友如陳齊頌、吳楚帆②等同時移居到加拿大，

② 吳楚帆（一九一一——一九九三）香港粵語文藝片演員，高魯泉弟。天津出生，被廣州觀眾選為「華南影帝」。曾參演二百五十部影片，以《家》、《春》、《秋》最為著名。曾與三位著名粵語片男演員張活游、李清和張瑛合稱為「粵語片四大小生」。一九五二年與白燕、李晨風創辦中聯電影企業有限公司，一九五五年創辦華聯電影公司，創業作品為《寒夜》。一九六〇年，創辦新潮影片公司，攝製《人海孤鴻》。一九六六年息影後移居加拿大，與鄧寄塵常有聯絡。

可以偶爾相聚，但始終不及香港生活多姿多彩。

父親因為走埠演出，雖然曾去過許多地方，但都是走馬看花。移居多倫多之後，終於可以自己真正到處遊玩了。位於魁北克省和安大略省的旅遊景點是我們常去的。每年春夏兩季，我們甚至會駕車南下至美國東部遊玩，華盛頓的櫻花和博物館、佛羅里達州的迪士尼樂園也是父親喜愛的景點。

那個時代在許多美國的城市，很難找到適合香港人口味的餐館，而因為父親還未習慣西式食物，結果他為了三餐，只好四處尋找中式餐館，並常常鬧出笑話。曾經有一間中餐館，規定我們每人要點一款不同的菜式。另一間小型中餐館的餐牌雖然菜式選擇不多，但卻有豉油雞一味，便打算點半隻試試。怎知下單時餐館老闆堅持我們要付一隻雞的價錢，理由是顧客少，另外半隻雞很難賣出去。另外，有些中餐館在餐牌上有港式點心，便試點了幾款，誰知蝦餃雖然很大但外皮卻厚得不得了，看上去就像一個小皮革手袋；又燒包中也找不到叉燒。除了粗製濫造外，點心會全放在一個盤子裏。如此種種，令習慣了香港酒家精美飲食及周到服務的父親極之苦惱。

幸好，後來多倫多的香港移民逐漸增加，開始有較像樣的中餐館。其中唐人街的

第廿一回

論治亂人才難得
講僑團劇社有成

橙千里　王聲女主講

說起多倫多的善唱者，各方面人才有施軍來訪，他付即在多，唱新馬腔，綱演出一曲火網梵宮十四年，龍君的唱工造詣很好，有出藍之勢。面有韻味，抑揚頓挫，充滿了情，好在有韻味，則登堂入室，年來的都進步。鄭玉龍學唱於歲之步，有目共覩，

知他又進了一步，唱工介於歲與青一輩之間，也是韻味十足，他與林家聲之近年星，是粵海音樂社的當家文武生。此外，林麗梅也可唱男腔，宜男宜女，造詣可觀，澄有盧小中氣足，線甜潤，有韻味，唱花旦的蘇紫雯，藝體飛鳳闌，學唱於內地，天賦的好歌喉，以唱工見稱，來的李小梅，正式科班出身，工架好，咬字清楚，喉小生黃千歲、且后余麗珍都在。他們兩人付先玉

後登台，以後就退休。余麗珍這個粵劇名旦，更是洗盡鉛華，少與外間接觸，每日閉門讀書，以一直忙於舞台獻技，到此日歸洋返，竟能潛心經典，博覽粵文，此又非大智者不可以為，誰謂伶人無定性。

至於播音界前輩，藍壁藝壇三十年的鄧寄塵，也定居在多倫多，鄧翁子女多人均為著名之士，鄧其子鄧兆華醫生，為精神病專家，享譽杏林，翁含飴弄孫，亦歠諧百出。

戰術熟練，甚至得了。和出幾次，則請談難出，與戰者大飽耳之邀，主講香港電影發展史及其歷歷之播音過程福了。鄧翁去年應多倫多大學主辦中國文化講座吸引了許多聽衆。是鄧翁退休後在海外學術界享盛譽的另一成就。

至於音樂界，許國光的梵鈴，劉深的簫，鍾小姐的古箏，都是有名的了，特別是許國光，此君對音樂和戲劇，簡直到了着迷的地步，任何棚面所用的樂器，他無一不精，無一不能。在舞台上，他都是個藝壇奇材。粵海音樂社弟兄們稱他為鬼才。大家可惜他生活在海外，否則，在藝壇佔一席位，那是輕而易舉事。

（一八○）

多倫多有關父親的專欄文章（《星島日報》，一九七九年五月十八日）

萬寶酒樓開始供應港式點心，遂成了父親和其他藝人常常碰面飲茶的地方。八〇年代初期，我也常到萬寶酒樓和父親與陳齊頌一起享受港式下午茶。記憶中，陳齊頌是一位很有風度的中年女士，當時已經懷有身孕，但仍然不減丰姿。在萬寶酒樓也不時遇到當時到多倫多表演的何非凡和其他藝人。直至八〇年代後期，在南加州和多倫多已經開設了許多港式酒樓。

一九八八年，我受聘於加州大學爾灣分校，任教授和系主任。父親會常常來加州遊玩，到訪附近的城市名勝，包括 Balboa Island、Santa Monica、拉斯維加斯、聖地牙哥、三藩市、鹽湖城、國家公園，和其他名勝如大峽谷、紅木公園、黃石公園等。大致上所有美加的重要景點，他都一一遊遍。我們父子從來沒有這麼長時間的相聚。其時父親已來美加多年，漸漸

我與父親同遊大峽谷

父母親與孫兒在加州優美勝地合照

父母親與孫兒遊紅木公園

父母親與孫兒遊覽美國迪士尼樂園

習慣了西式飲食，並開始能用簡單英文溝通，可以在麥當勞點咖啡和漢堡包。

後來，父親好像季候鳥一樣，每年離開多倫多到香港過冬。他在酒樓中和香港的老朋友一邊享受美食，一邊暢談他在多倫多的種種趣事。例如，以為加拿大的冬天天氣晴朗一定像香港般和暖，結果零下三十度在巴士站等車幾乎凍僵。他也會分享自己在美洲旅途上各種奇怪的經歷，和北美洲回春時回來享受天倫之樂。這段移居北美的時期，可以說是父親晚年最為愜意的時刻。

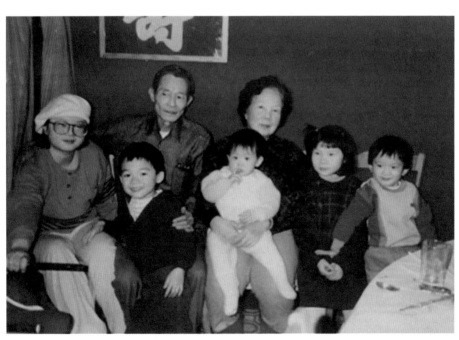

父母親與五個孫兒在多倫多的壽宴

父親與「開心少女組」合作拍電影，左至右為陳加玲、羅美薇、袁潔瑩。

## 重返香港

新藝城電影公司於一九八○年代初成立，當時黃百鳴邀請父親回港拍攝電影，當時父親已漸漸受不了移居後的單調生活，開始香港與多倫多兩邊走。直到一九八九年，大哥兆中也移居多倫多。父親便買了一間在 North York 的房子一同居住。之後，父親的片約變得頻密，加上經常和大夥兒走埠演出，便索性大部份時間留在香港。父親許多時談到這段和黃百鳴合作、四處走埠拍電影的時期十分愉快。父母親對黃百鳴的印象極佳。我回香港後，曾探訪黃百鳴，他是一個性格愉快爽朗、待人誠懇的君子，與父親合得來應該

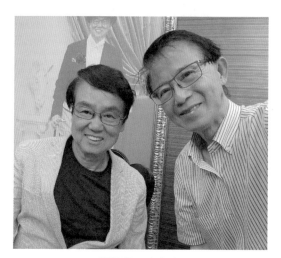

探訪黃百鳴先生

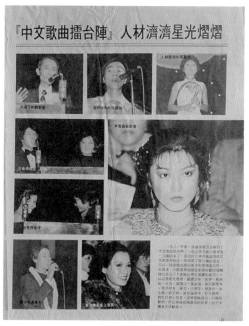

一九八一年父親（左上）返回香港參加商業電台「中文歌曲擂台陣」

是由於他們的性格相近。

及至一九九一年，父親健康情況日差，覺得已不再適合長途旅行，便打算長居多倫多。在出售聯合道的舊居後，便飛往洛杉磯慶祝孫兒生日。本來已患上呼吸疾病的父親，經過長途飛行，引起了肺炎，在美國住進醫院一個月後，溘然長逝，葬於多倫多。當時香港也有廣泛報道。

父親由廣州移居香港，由香港移居加拿大，然後再回流香港的一生，也是我們這一代許多類似父母為了子女而移民的故事。要離開熟悉的地方，強迫自己適應一種全新的生活模式，父母的這些犧牲，相信許多為人子女者未必明白。

香港報章報道父親去世消息

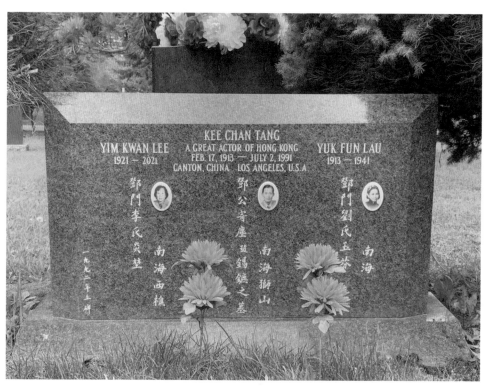

父親於一九九一年葬於加拿大多倫多

# 二、藝壇慈父

我在唸小學時，中午有一個多小時的午飯時間。學校距離我們居住的地方很近，因此會步行回家吃飯，途中會經過一些小商店。那時幾乎每一家商店都會安裝麗的呼聲的播音小箱子，並在開門營業時一直播放。我每天回家吃午飯的時候，每經過這些商店都會聽到「凳凳，凳凳，登凳登，鄧鄧凳⋯⋯」的輕快音樂，跟着便會播出父親用男女老少不同聲調、以話劇形式講故事的節目。父親的聲音自然非常熟悉。當時，覺得父親的講播聲調和內容歡樂愉快，但是因為習以為常，不覺得有甚麼特別之處。晚上父親回家吃飯，一家人閒話家常，也覺得他和其他同學的父親沒有甚麼不同。

隨着年齡增長，開始留意到父親與其他同學的父親實在有許多不同之處。首先，似乎許多人，包括學校的教師、同學，和不少街上的人都知道父親的名字。其次，家中的牆壁掛着許多父親和其他人的合照，他在相片中穿着各種服飾，有些帶誇張或奇怪的表情。這些照片應該是當時電影的劇照。記憶中相片中有薛覺先、羅艷卿、周坤

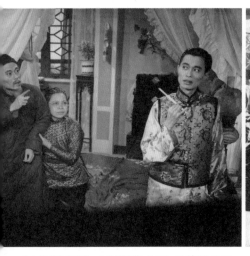

《大良阿斗官》中鄧寄塵（右）分飾龍柱臣、阿斗官。

《兩傻遊地獄》劇照

玲、伊秋水、任劍輝、芳艷芬、張瑛、劉桂康等人。後來我才漸漸認識父親是一個出色演員。

父親的朋友也比其他同學的父親多，家裏常常有人探訪，晚飯後甚至會在家中打麻雀直到深夜。父親每天渡海上班，而晚上外出交際次數不少，位於太子道與窩打老道交界的 The Coffee House ③ 是他經常去的。當時那裏是演藝界人士的聚腳地。另外，父親也常帶我們到灣仔的舊麗的呼聲電台。不過拍電影的片場，我在小學時只去過鑽石山的大觀片場一兩次。父

③ 當年位於太子道、非常有名的咖啡屋，是不少演藝人士喝茶聊天的地方，又有「明星之家」之稱。

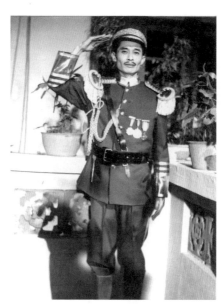

《蒸生瓜》中鄧寄塵的大帥造型

親拍電影時，我們這些小孩子便在片場中跑來跑去，到處玩耍。到了中學，父親便不准我們去片場了。後來知道，父親認為麗的呼聲和片場是兩個很不同的地方，當時麗的呼聲電台是管理完善的高級商業機構，反之片場環境和人流複雜，並不適合青少年流連。

那時，父親擁有一輛英國製造的 Hillman 汽車，車牌號碼是 HK 150。經過很長一段時間，這輛 Hillman 汽車仍然是整條街道上稀少的幾輛汽車之一。當時坐上 Hillman 汽車到處去，並沒有覺得十分特別，直到後來長大了，才知道那時甚少家庭擁有汽車，而 HK 150 應該是香港早

《傻仔洞房》

期的車牌號碼。這反映出當時我們的家境已經相當富裕。

在那個年代，英國製造的汽車並不可靠，汽車能不能夠發動幾乎是靠運氣。許多時一家人穿好衣服準備到茶樓飲茶，但汽車卻不能發動，父親去找人修理，其他人只能回家，非常掃興。多年後，到我們都開始工作，一家人擁有多輛汽車，而一家在嘉林邊道名為「海記」的汽車修理公司，其老闆因為非常喜愛看父親的電影，遂成了我們可靠的修車地方。

記憶中，父親是一個非常小心、安全、可靠的司機。當時香港街上有警察指揮交通。父親最擔心遇到不會說粵語、被稱為「山東差」的警察，因為懂得粵語的警察幾乎都認識父

《有心唔怕遲》劇照，左起張瑛、鄭惠森、鄧寄塵。

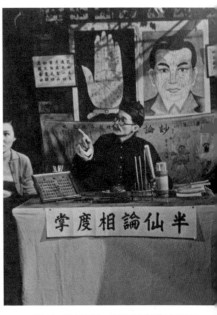

《有心唔怕遲》中鄧寄塵飾余半仙

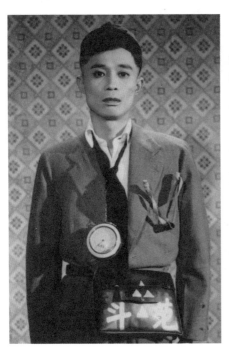

《范斗》中的造型

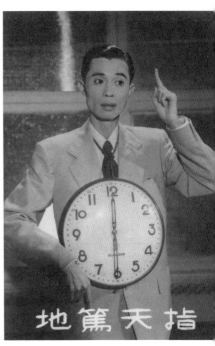

《指天篤地》諧趣表演

上篇　暫寄凡塵

43

親，所以都非常友善，但遇到不認識父親的「山東差」，只要犯小規便會收到告票。

每個週末，父親都會駕車帶我們一家處遊玩。我們常常光顧的酒樓，包括旺角的瓊華酒家、新雅酒樓、醉瓊樓等。我們也常整天到郊外，環繞青山、元朗、錦田等區遊覽。當中沙田的西林寺、青山屯門的鹿苑和容龍別墅，是我們經常到訪的地方。容龍別墅是當時粵語片拍攝勝地，父親拍戲時也會帶我們一家到別墅度假數天。

父親很尊重和持守中國傳統文化，也是一個很念舊的人。他許多時都和我們談起家族歷史以及他的往事。父親堅持我們在過年過節時候要要拜祭祖先。小時家中就有一塊拜

我們一家在 Hillman 汽車上合照，車牌號碼為 HK 150。

祭祖先用的牌匾，父親會用北魏書法在紅色紙的中央，寫着「鄧門堂上歷代宗」；然後在左右分別寫上「心田先祖種、福地後人耕」兩句，最後用「鄧錫鑣」作為簽名。

我們一家並沒有宗教信仰，父親認為拜祭祖先並非迷信，只是對先祖的一份尊敬和一種禮儀，就像西方社會尊敬別人的鞠躬行為。我非常同意這個觀點，也不認同許多西方宗教錯誤地認為中國人拜祭祖先乃是一種迷信行為，而禁止華人教徒拜祭祖先。這些西方人，為甚麼卻不認為參見皇上時跪拜或向相片鞠躬，是一種宗教迷信儀式呢？

父親身為一位演藝名人，雖然工作忙碌，但我們覺得父親常常陪伴我們左右，融入我們的生活。例如姊姊想學鋼琴，父親便立即購買一座鋼琴給她；又例如我們喜歡寵物，父親便親手在家中製造各種寵物傢具，佈置露台的花園，建造養熱帶魚的魚缸、鳥籠、白老鼠木屋，和我們幾兄弟姊妹一同飼養寵物。

常常到外埠表演的父親，返港時一定會帶回各地的奇珍異物，例如南洋的大玳瑁標本、土著打獵用的吹竹箭等，讓我們大開眼界。作為一個忙碌的藝人，父親絕對沒有忽略家庭，他對我們的愛護可說無微不至，我們的童年非常幸福愉快。

父親性格善良，從不打罵子女，在家中沒見過他發脾氣，也沒見過他和別人吵

架。有趣的是，他雖然戲稱自己為「百彈齋主」，但其實只是他對任何事都要求盡全力而為，成果要盡善盡美。這種「百彈齋主」的思維，對子女的一生絕對有正面的影響，培養了我們做事盡責和嚴謹的態度。

父親是一位公認的超級諧星，有許多朋友會好奇地問：他在家裏是否也像在銀幕上一樣搞笑？的確，父親在家裏會忽然吐出一些搞笑的名詞或句子，甚至哼出兩三句搞笑歌詞，漸漸令我們也喜歡說笑，每每令到身邊朋友聽了而笑個不停。父親回家時也會談到許多在途上發生的趣事，雖然不知是真是假。例如，一天晚上他回到家，鼻子上有些損傷，他說是去燒臘店買燒味時，因彎着腰去看叉燒，燒臘師傅取叉燒時不察覺，竟然勾着他的鼻子，他大叫「喂！喂！」燒臘師傅這才發現問題。雖然不知有沒有真的發生，但確實可用來作為喜劇內容。他一生醉心於諧劇、喜劇，給別人帶來歡樂，與世無爭。他為自己取名「寄塵」，對事情看得開，生活輕鬆快樂，這也是他對生活的一個態度。

父親經常以身作則教導我們，其中有幾方面對我們的影響尤深：一是盡可能包容和幫助別人，尤其是那些不幸的人；二是做甚麼行業都要持續創新；三是做事要盡心

二〇〇六年《明報》介紹《墨西哥女郎》一曲

求完美。他的一生和其成就,絕對能反映他成功地做到以上三點。回想起來,父親應該是一個絕頂聰明的人,擁有很強的分析力、觀察力和學習能力。這大概是他很早便能夠創造一個人演八把聲的諧劇,又能夠從播音界轉入電影界,其後開創以粵語入西洋曲的歌唱(經典例子是《墨西哥女郎》一曲),及後由加拿大返港,能夠再融入新藝城的現代喜劇系列的原因所在。

父親疼愛我們,盡量在各方面支持和滿足我們,給我們生活上很大的自由,只要求我們專心向學。

在我們成長的那個年代，能有一個開明而民主的父親，是非常難得的。當年社會風氣保守，學校有些老師堅信藝人的子女多無心向學，故對我們兄弟姊妹諸般刁難。但到了後來，這些老師的無理歧視，卻被我們優秀的成績完全打破了。

# 三、名人往事

父親和許多影星的私下關係都很好。他常常提到的名字包括：芳艷芬、鄭碧影、任劍輝和張瑛等。芳艷芬因拜七姐，常常會邀請父親到家中作客。鄭碧影生性活潑，晚上會打電話給母親，假扮是和父親有不正當關係的女人來作弄她。幸好父母關係良好，母親對父親絕對信任，對這些玩笑毫不介懷，還和她配合着玩。父親與新馬師曾在銀幕上合作機會很多，但二人私下卻很少見面。記憶中，父親很少在家中接待其他藝人。森森和斑斑兩姊妹是少數來過我們聯合道家的藝人。當時大概是一九六八年，兩姊妹剛出道，清純如中學生。很慶幸在五十多年後，我還能聯絡上她們兩位。

父親對許多樂器都有興趣。小時便見他玩揚琴、二胡、椰胡、簫、笛等。六〇年代時，父親常常在晚上與李我和蕭湘伉儷在他們亞皆老街的寓所開音樂會，阮兆輝和羅家英也偶有參與。我至今仍記得父親當時吹喉管的情形。父親與李我和蕭湘伉儷相交至深，一九七二年蕭湘姨還在姊姊的婚禮上為她化妝。我於二〇〇二年返港後，與李我和蕭湘伉儷常有來往，從他們聽取了許多關於父親的往事。李我叔寫得一手非常

好的毛筆書法，他說是學習顏真卿和王羲之的書法，並能夠即興用新相識朋友的名字寫出一副對聯。我很幸運能夠保存不少他的墨寶。他還為我畫給母親賀壽的一幅扇面寫上詩句。後來，在一些書畫拍賣會上，也見到許多李我叔的墨寶。許多上一輩藝人的文化修養，確實令人欽佩。

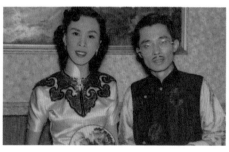

森森和斑斑兩姊妹一九六九年送上聖誕賀卡予父親

父親與任劍輝

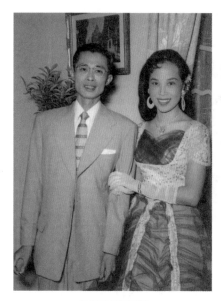

父親與芳艷芬

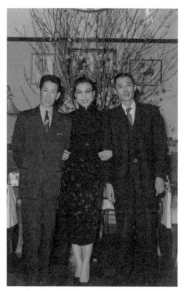

影壇三鄧，左起：新馬師曾（鄧永祥）、鄧碧雲及父親鄧寄塵。

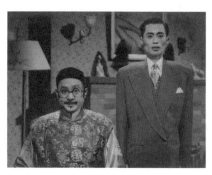

父親與梁醒波

三位廣播界名人，左起：父親鄧寄塵、李我、周聰。

姊姊婚禮當天，鄭少秋也來祝賀。　祝賀母親九十一歲大壽之畫作，由李我題字。

七〇年代父親在多倫多生活時，何非凡和張瑛也是他的好朋友。他們到多倫多時也非常高興見到父親。當時父親對於張瑛被安置在多倫多簡陋的唐人街旅館受人冷落，顯得很有意見。他覺得這樣對一位年長的演員很不尊敬，而且多倫多冬天非常寒冷，張瑛極有可能抵受不住。後來，張瑛果然在多倫多病逝。另外，吳楚帆息影後移居加拿大，與父親也常有聯絡。鄭少秋與父親也是好朋友，曾在姊姊的婚禮上致辭。父親來往多倫多與香港的機場時，常常碰見鄭少秋和沈殿霞，而鄭少秋每次也會很熱情地為父親處理行李。到了八〇年代初的新藝城時代，父親和黃百鳴非常友好，他贈給黃百鳴的一對雞血石印章，至今還保管在黃百鳴新藝城的寫字樓內。

父親沒有架子，他詼諧樂觀的性格，令他受到各界歡迎。父親交遊廣闊，與他來往的朋友，除了演藝界外，也包括許多文學界、書畫界、醫學界、武術界的名人。這間接給作為子女的我們許多學習各種知識的機會。我們真的非常幸運，在課餘不管想學甚麼，父親都能夠為我們找到頂尖老師。例如，我們想學太極拳，父親便能找到太極宗師吳公儀；如要學習古文，他便能找到國學大師凌巨川④。當時凌巨川居於灣仔，離父親的工作地點十分近，故二人常有來往。凌巨川的兒子為父親撰寫播音稿，曾介紹古文教師在暑期教我們讀古文，我後來也隨凌巨川學習《左傳》一年，家中還存有老師送給父親賀壽的一幅國畫，這是一次上課後凌老師即席揮毫，並囑我帶回給父親的。

在一九五〇至六〇年代，不少內地的書畫界人士移居香港，他們愛在九龍城七喜酒家雅集。七喜酒家離我們聯合道的家不遠，父親晚上也常去參加他們的雅集，許多時會帶回一些名人所贈的書畫，漸漸掛滿家中的牆上，家居恍如藝術館一般。雅集中

④ 凌巨川（一八八六——一九七三），廣東番禺人，出身書香世家，清光緒三十年（一九〇四）鄉試中舉，時年十八，次年科舉制度結束，因此被稱為「末代舉人」。民國後曾在北京政府任職，一九一八年回番禺任教，一九四九年攜家眷移居香港，曾任八桂中學教員、校長。早年在廣州加入「清遊會」，常與高劍父、陳樹人等切磋畫藝。

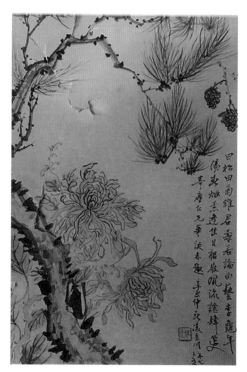

凌巨川祝賀父親壽辰的畫作

羅叔重所贈的對聯

國學大師凌巨川贈送的對聯

有書法篆刻名家羅叔重⑤、山水名家李研山、書法家陳荊鴻⑥等。相信很少有像父親這樣的藝人，個人有深厚的中國文化修養，同時也要求自己的子女學習中國文化。

父親一生大大部份時間都在灣仔的麗的呼聲工作。灣仔六國飯店距離新麗的呼聲大廈不遠，而名畫家鄧芬⑦的畫室也在附近，故父親和鄧芬二人常常一起在六國飯店午餐。父親名片上「鄧寄塵」三個字，就是鄧芬所寫。我自小喜愛畫畫，聽過鄧芬的名字，便央求父親去問鄧芬能不能教我畫畫。不太收徒弟的鄧芬竟破例收我為徒。我自小學六年級開始，每個週末放學後便到六國飯店與父親和鄧老師午餐，再跟隨他回

⑤ 羅叔重（一八九八——一九六九），書法篆刻家。廣東南海西樵人，世居廣州西關，曾祖、祖、父三代均為清代顯宦，一九二三年移居香港，並與澳門藝術界人士相交。抗戰後回廣州，一九五二年經澳門回港，積極參與港澳書畫藝術活動，影響甚廣。一九五七年，以隸書寫一副對聯「識百年故實，與萬彙爭鳴」贈予鄧寄塵，借鑑明末清初的說書人始祖柳敬亭（一五九二——一六七二），比喻他於廣播事業之超凡成就。

⑥ 陳荊鴻（一九〇三——一九九三），著名學者和報人，寓居香港四十餘年，曾任報社社長、總編輯。工書法，尤擅章草，與黃少強、趙少昂合稱「嶺南三子」。一九四七年後，開始在香港大專院校任教授、系主任。著有《獨漉堂詩箋釋》、《蘊廬詩草》、《蘊廬文稿》等。一九八七年，以傑出的書法成就獲得英女皇頒授榮譽勳銜。其作品多次在國內外展出。與鄧寄塵為好友，贈予不少墨寶。

⑦ 鄧芬（一八九四——一九六四），中國著名人物畫家。畫仕女名滿天下，被張大千譽為嶺南第一人。香港的陸羽茶室仍保有許多鄧芬的書畫。鄧芬與伶人過從甚密，深諳音律，常為薛覺先等伶人度曲填詞。徐柳仙的《夢覺紅樓》名曲，便為鄧芬所作。

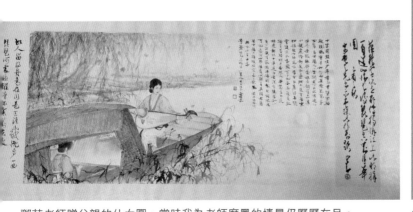

鄧芬老師贈父親的仕女圖。當時我為老師磨墨的情景仍歷歷在目。

父親名片上「鄧寄塵」
三個字由鄧芬所寫

畫室學畫畫，一直到鄧老師一九六四年逝世為止。當時六國飯店就建在灣仔海旁，現在經過新的六國酒店，雖然已經不再靠近海邊，但仍會勾起許多當年和父親與鄧老師的相處點滴。我們每次午飯後都會沿着海邊步行，父親返回麗的呼聲工作，我則跟隨鄧老師回畫室，這些溫馨的回憶將會陪伴我一生。

我們家中收藏有鄧芬所贈的一幅仕女圖，極為珍貴。此畫畫楊柳岸旁一艇，艇首一女子彈奏琵琶，艇內另一女子演奏古琴，並罕有地題上十多首詩，左右有趙少昂[8]、

⑧ 趙少昂（一九〇五——一九九八），嶺南畫派代表人物。張大千和徐悲鴻曾極度推崇。他的畫作不論是小品或是巨軸，都能以簡單筆墨，達到形神兼備的境界。趙氏曾於世界各地舉行畫展，備受歡迎。他的「嶺南藝苑」，學生無數。他與鄧寄塵過從甚密。

陳荊鴻的題字。此畫寫鄧芬於灣仔避風塘所識「大B」、「細B」兩姊妹，為他自認極喜愛之作品。我在畫桌旁為老師磨墨，至今仍歷歷在目，宛如昨天。我憶起五十多年前老師寫這畫時，這幅鄧傑作父親喜愛至極，懸掛在聯合道家中的大廳，左右伴以羅叔重所寫的對聯。後來，這幅畫也伴隨父親渡洋到多倫多，繼續成為大廳中一景。

一九六四年，鄧芬逝世後，趙少昂即建議父親帶我到嶺南藝苑隨他學習嶺南花鳥，每週四晚上和週六早上上課。父親與趙老師夫婦極為相熟，每天早上都相約在界限街的大華飯店飲茶，再回趙氏於太子道的居所，夥同名畫家楊善深等打麻雀。當時嶺南藝苑許多同班同學都極有名氣，有政府高官，也有影星如鍾情、顧媚等。我自此追隨趙老師學畫，直至他一九九八年逝世。趙老師和父親非常談得來，他知道父親有五名子女，曾經畫了一幅有五個壽桃的畫給父親祝壽，這幅鄧傑作一直掛在家中的大廳。父親去世後，直到九〇年代後期，我曾帶過兒子永瀚到趙老師家探訪，趙老師見到永瀚，立刻入房取出一個大紅包遞給永瀚，頻說「寄塵先生有後了！寄塵先生有後了！」面上充滿欣喜之情，可知道兩位交情深厚。

PROF. CHAO SHAO-AN M.B.E.
515 A PRINCE EDWARD ROAD,
2ND FLOOR
KOWLOON, HONG KONG.
TEL. 3-7112884

趙少昂老師與父親移居加拿大之後，繼續
有書信往來。

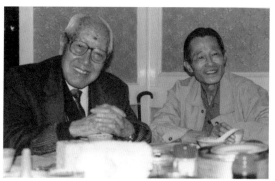

父親與趙少昂老師

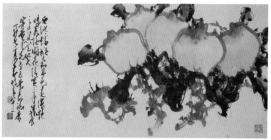

趙少昂老師贈送畫作為父親賀壽，畫上畫了五個壽
桃，代表父親的五個子女。

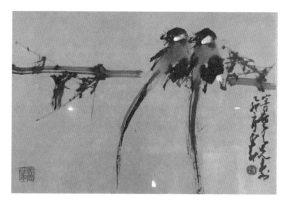

趙少昂老師贈送父親的畫作

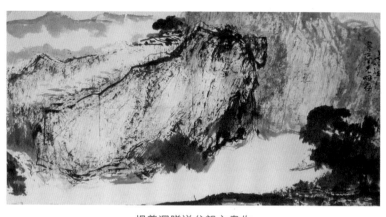

楊善深贈送父親之畫作

父親和我另一位老師——文化界名人徐文鏡⑨——也有一段深厚的情誼。徐老師是杭州西湖人，結交的都是從上海移居到香港的文化界人士。他和我父親的廣州嶺南背景很不相同。我通過徐老師認識了許多上海南來香港的書畫文化界前輩。徐老師和古琴界非常有名的蔡德允⑩是好朋友。我便變成了他們互通書信的信差。記憶

⑨ 徐文鏡（一八九五——一九七五），古琴、書畫、國學名家、著名古文字和印石印泥專家。所造紫泥山館印泥、及所著古文字學權威巨著《古籀彙編》，詩集《西湖百憶》等，都為文化界人熟識。戰後移居香港，廣為文化界人敬重。古琴名家蔡德允，推舉徐文鏡為自己一生最敬重的學者。徐文鏡斲琴技藝師承兄徐元白（一八九三——一九五七）及蘇州天平山大休法師（一八七〇——一九三三）。

⑩ 蔡德允（一九〇五——二〇〇七），浙江吳興人。傑出古琴教育家，亦擅書法、崑曲。《中國最後一代文人：蔡德允的琴、詩、書與人生》一書有詳細介紹。

上篇　暫寄凡塵

中，蔡老師是一位很優雅的女士，非常尊敬徐老師，可能因此也很愛護我。四十多年來，從我小學開始，到後來我成為大學教授，每次與蔡老師相見，她都會做些點心款待我，然後要求我在她面前彈古琴，並指點一二。蔡老師的毛筆書法非常秀美，除了為徐老師親筆寫了《西湖百憶》之外，還用大字體寫一些詩詞送給眼疾日漸惡化的徐老師。我至今仍然保留蔡老師親筆大字體寫的回鄉詩。

認識徐老師的過程很有趣。我小學六年級的時候，同學李兆民說他在九龍城賈炳達道的家中，有位徐姓的租客懂得演奏一種奇怪樂器。我看見了非常喜歡，相問之下知道是古琴，便央求徐老師教授我古琴，就這樣開始了我和徐老師的師生情誼。在賈炳達道徐老師家中，我也認識了造古琴的「蔡福記」東主蔡昌壽。那裏也是蔡昌壽在徐老師監督下製造了幾個古琴的地方。後來，蔡昌壽也成了我父親的好朋友。雖然父親喜愛音樂，但他熟悉的都是與粵劇有關的樂器，對古琴不甚了解。他的生活圈子和上海南來文化界人士也不重疊。回想起來，人與人的相遇和關係，千絲萬縷，真的很有趣。

徐老師、鄧芬和父親三人，初次於徐老師一九六〇年舉辦的畫展相遇，當年報章記載：

一九六〇年六月二至四日，舉行「徐文鏡畫展」。六月二日，上午十一時，於中環花園道聖約翰教堂副堂開幕。東華三院主席張玉麟夫人譚愛蓮主持剪綵禮，紳士名流，學者文人，與會者眾。六月三日，因有古琴名家演奏，場面更為哄動。二時許開始，吳純白撫琴獨奏《普庵咒》，繼由吳宗漢與王憶慈合奏《長門怨》。接着徐文鏡玩二胡，年方十二歲的鄧兆華操琴，師生合奏《陽關三疊》。最後，由徐文鏡演奏《梅花三弄》，所有聽眾凝神靜氣，不忍離去。

六月四日，第三天的演奏更加豐富。徐文鏡攜徒兆華，再度登場合奏《陽關三疊》。徐氏以二胡拍蔡德允古琴，合奏《普庵咒》，應劍民笛子獨奏《夜風箏》，呂培原琵琶獨奏《十面埋伏》。其後來個大合奏《平沙落雁》，吳宗漢、王憶慈各操古琴、呂培原洞簫、曾漢章二胡。再由吳宗漢、呂培原各操古琴、應劍民洞簫、曾漢章二胡，合奏《玉樓春曉》。吳純白一曲獨奏《樵問答》，可惜教堂響起鐘聲，未能奏完。最後，蔡德允以一曲《流水》，以饗聽眾。

這幾天表演的聽眾，也包括鄧芬和父親在內。鄧老師還帶來親筆寫的「瞎尊者」三字，送給徐老師。

我在中學時代因為受到徐老師的影響，閱讀了許多古典國學書籍，更對各方面的中國古典文化產生興趣，自小也喜歡藝術。徐老師常對他的朋友饒宗頤先生說：「兆華將來是你的學生呢。」到了我進入香港大學時，卻選擇了醫科，徐老師對此久久不能釋懷。過了很久，他對我說：「（孫）中山先生也是學醫的。」這算是勉強接受了我不選修中國文學的決定。

從父親收藏的書畫、對聯、印章等，可知和父親來往的文化界名人多不勝數。這對提升我們兄弟姊妹的文化藝術水平，助益不少。

因父親人脈關係廣，我得以自小師從幾位藝術文化界的超卓人物，所得到的文化藝術知識，是我其後在美加從事醫學科研忙碌歲月中的一股清泉，令我的生命更加充實，這是我畢生所珍惜的。近年每天寫畫一二，自娛之外，也希望抓緊年輕時父親帶給我的難得機遇，不想浪費。

# 四、別苑情誼——兆園

五〇年代的沙田，仍然是一片鄉村景象，城門河自針山蜿蜒而下，經大圍、沙田而出吐露港。沙田舊墟在吐露港旁，早晨陽光從東面的獅子山、馬鞍山山脈折射到沙田淺灘上，風景特別優美。父親在週末常常駕着一家大小，經現在的舊大埔道往沙田遊玩。經過大圍村前面的白田村時，會停在城門河邊稍憩，讓我們在清澈的河水嬉戲，然後再到沙田墟吃晚飯。當時楓林小館旁的樂園酒家是我們常去的餐廳。

城門河一帶漸漸成了我們一家熟悉的地方。後來，父親從白田村村民購買了城門河邊數萬呎農地，興建了一座小別墅，由於三個兒子是「兆」字輩，別墅便取名為「兆園」。相隔城門河的另一邊，包括道風山、梅苑等，也是當時香港人常去的名勝。

兆園之中廣植花草果樹，又養鴿和雞，讓我們在課餘有一好去處。後來明白到，父親的生活非常節儉，但花在家庭和子女身上卻毫不吝嗇。他所以經營兆園，是希望我們幼時有一個安全玩樂的地方，到我們長大後，這幢小別墅便完成了它的使命，陸續成為幾位名人的暫居處。這亦反映了父親好客和樂於助人的性格。

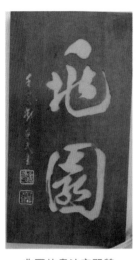

兆園的書法字門牌

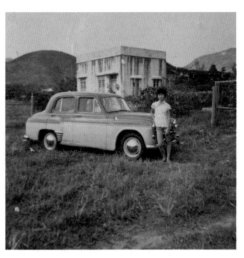

早期的兆園

徐文鏡是第一位住進兆園的客人。

徐老師帶來了許多字畫，把別墅裝飾得極之雅致。一大幅由徐氏繪畫的籃中枇杷果掛在大廳中，徐氏題詩：「寫得枇杷滿竹筐，此中滋味我先嚐，東園醉罷西園醉，來與黃金夢一床」。這幅枇杷圖乃父親喜愛之畫，常欲向徐氏商談轉讓，可惜自徐老師搬出後已不知所終。當時兆園因徐老師入住之故，成了一眾文人聚集之地，知名文化界與古琴界人士，如蕭立聲、周士心、張紉詩、蔡德允等，也會來兆園拜訪。徐老師一直居於兆園，直到颱風溫黛引起吐露港海水倒灌，導致沙田和大園發生大水災為止。

另一位搬進兆園的客人是蔡昌壽。蔡昌壽是香港碩果僅存的斲琴師。蔡氏約於一九五〇年起為徐文鏡造古琴。到二〇二二年，蔡昌壽已年屆九十，雖然記憶力不如往年，但他接受訪問時，開口第一句話就是「鄧寄塵是我的恩人」。他憶述，一九五〇年代初，恩師徐文鏡來港定居並治療眼患，時為「蔡福記」少東的他受父親之命，前往徐宅歸還修好的古琴。他少年時經常逃學，到徐宅中玩耍。及至徐文鏡晚年眼疾惡化失明，他充當購買日用品和斟茶遞水之「伴讀書僮」。在殷勤照料的誠意打動下，徐文鏡教他製造古琴。

一九六二年，徐文鏡獨居兆園，颱風溫黛襲港時大為恐慌，徐老師平時因為徒弟做錯了古琴，頗有脾氣，此際卻口硬心軟，因為蔡昌壽有陣子沒有拜訪老師，於是他派工人前去送信。信中寫道：「得閒來坐」。蔡昌壽笑說，這封信他保存至今。自徐老師搬離兆園後，蔡昌壽剛剛承接「蔡福記」家族樂器事業，需要覓地生產結他和小提琴，銷往海外市場，於是便到兆園住下來，直到政府於一九七〇年收地為止。

蔡昌壽在徐老師指導下，前後做了三個古琴，徐老師和我彈奏時覺得甚為喜愛的一個尺寸特別大的，大概是一九五九年夏天所做，我當時正在讀屈原的《離騷》，提出將

午間的歡樂——諧劇大王鄧寄塵

上篇

暫寄凡塵

65

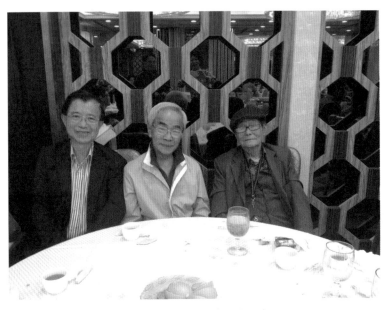

與蔡昌壽（中）及李我（右）合照

這個古琴命為「雲中君」。徐老師覺得這個名字非常好，便將「雲中君」三字刻在古琴內。後來這個古琴為吳宗漢夫婦購得，聽說帶去了台灣。二○○三年，我聽說吳宗漢當醫生的兒子身在香港，於是通過朋友取得聯絡，向他查探「雲中君」之下落，可惜吳醫生並不知道家中有這麼一個古琴，大概「雲中君」仍然留在台灣某位琴友家裏。

另外，也有省港名中醫廖炳琪夫婦移居香港，父親也招呼他們住進兆園。廖炳琪是我們以前在廣州的家庭醫生，為人風趣健談。他帶來許多少林寺醫書古本。除了在兆園為父親製造保健藥丸外，也授以保健知識。

兆園別墅由始至終人氣極旺，真的非常熱鬧。後來因為颱風侵襲引致港府整頓城門河，兆園及所在土地因而被收回。

兆園被政府收回後，與父親相熟的「的士大王」胡忠，特意將在大圍所建的一棟六層大廈的頂樓連天台單位出售給父親。大廈本來沒有名字，父親因懷念白田村兆園，於是將之命名為「兆苑」，並特邀趙少昂書寫「兆苑」二字刻於大廈入口，該大廈現仍在大圍。現在居於兆苑的住客，可能未必知曉大廈名字的由來。

# 五、滄海桑田——舊遊無處

「舊遊無處不堪尋，無尋處，惟有少年心。」這首宋詞，寫盡我們這一代移民的複雜心態。

二〇年代初，我回到香港任香港大學教授及精神科系主任。在懷念少年日子或思念父親時，我都會到訪曾經住過或熟悉的地方去看看。雖然明知滄海桑田，舊遊無處，再也無法尋回，但景物依稀，仍有那淡淡的熟悉感覺，往往能勾起昔日的溫暖情懷，覺得父親彷彿仍在香港某處。

我常常思考：甚麼是構成一個人幸福和快樂的因素？大致可以說，能成為最幸福和最快樂的人，他的性格、才能和需求，必須大部份與他當時身處的環境和社會吻合，可以為他提供機會，讓他發揮所長，並滿足他的需求。

每個人一生中的每個階段，都有他最適合生活的地方，移居外地，對剛剛開始體驗人生和吸收知識的年輕人來說，可能是適合的。父親的事業和他的根都在香港，當年他在香港生活，應該是最愉快和舒適的。不過，他為了親近已移居的子女，放棄

68

了在香港一生建立的、多姿多彩的、萬人擁戴的演藝生活，移居到天寒地凍、當年生活仍十分簡單的多倫多。他的性格、才能和需求，在當年的加拿大是絕對不吻合的。

那就好像俗語說「大魚放在小池內」，結果浪費了一段寶貴的光陰。回想起來，父親可能太早移居加拿大，以他的演藝生涯來說，應該是一個錯誤的決定。但這足以體會到，父親每次面臨家庭與事業的抉擇時，由始至終都是以家庭為先的。

父親由廣州移居香港，再由香港移居外國，他在三個地方都居住了頗長時間，能夠與子女一起生活，體會到移居外國的真實情況，可能也算是他人生中寶貴的階段。但是，父親對香港有着深厚的感情，而且離港前事業如日中天，大可選擇以後才移居，除了可免除早期移居加拿大所經歷的「移民監」（離境規例），更不用放棄熱愛的工作來過上苦悶生活。當時年輕的我們，不怕坐長途飛機，父親如留在香港生活，我們也可以常常回來探望他。

父親於八〇年代中期返港居住，物換星移，以前熟悉的景點、酒樓、餐室、戲院等，都不復存在，這裏不再是他熟悉的舊香港了。幸而許多老朋友仍然健在，他可以和趙少昂在界限街大華酒家飲早茶，晚上參加李我和蕭湘伉儷舉辦的音樂會。九龍城

街市裏許多小販、燒臘店師傅，見到他走過時，仍然熱情地與他打招呼，大叫「塵叔、塵叔」。在地球十多年一個大轉後，父親仍然回到他最愛的香港。

# 六、憶想父親

父親一生育有三子二女，每個子女對他在兒時的身教影響、無償給予的愉快童年和幸福感，都心懷感激。父親對我們的愛，永遠縈繞心頭。以下我們五名子女各自把對父親的思念化為文字。

## 長子鄧兆中

在子女中父親最疼愛的是我。雖然我讀

父親手寫詩句，喜見子女有成。

書能力稍遜，在學校成績不佳，老師每多批評，但父親
也不會嚴厲責備，更不會放棄對我的支持。我中學畢
業後，父親即帶我進入影藝界工作。一九六五年，經
李我叔介紹，進入商業電台做音響技術，一九六九年轉
入麗的電視台，一九七八年再轉往電視廣播有限公司
（TVB），一九八九年移居加拿大多倫多和父親同住。

我與當年許多 TVB 同事，例如程乃根、李司棋等
仍有來往。司棋姐尤其念舊，每次我返港時，必定請我
飲茶敘舊。而我與蕭湘姨仍常有電話來往。

我的照相簿內有許多我和明星的合照，星光燦爛，
堪稱一本電視台的歷史剪報。我一直把它好好保存着，
作為我想念父親時的重要紀念。

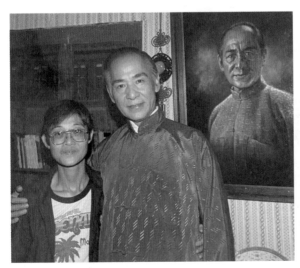

與鮑方合照

與李香琴合照

與剛進入影視圈的劉嘉玲合照

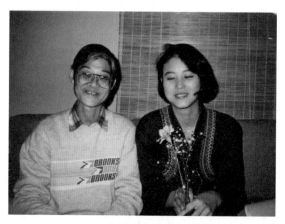

與周海媚合照

與李司棋合照

## 長女鄧小玲

我是家中長女，父親對我寵愛有加。雖然上一代人多數重男輕女，但父親仍為我提供接受專業教育的機會。記得年幼時我們姊弟幾人，被父親安排補習文言文及古文。由於我喜愛音樂，父親特別送我一座德國鋼琴。他也經韋秀嫻老師介紹李冰老師，教導我唱歌技巧。父親亦喜愛音樂，擅長的樂器是喉管。

我自羅富國教育學院畢業後，在學校任教了三年，之後再往柏立基教育學院接受特別一年制的音樂訓練。這讓我有能力在東華三院黃笏南中學掌管全校的音樂課程，包括籌劃及帶領學生參加每年東華慈善籌款表演，同時兼任英文科老師。

我在一九七五年移居多倫多，曾任職銀行及孟嘗中文學校，間時教鋼琴。丈夫吳樹聲是香港中文大學（中大）工商管理碩士，一九七五年移居加拿大後，翌年成為多倫多地區房地產商會會員，一九八八年創立房地產中介公司，從事地產行業四十多年，經常為各傳媒提供地產資訊及市場分析並接受訪問。丈夫很敬重父親，在母校民生書院和中大新亞書院都有捐款以紀念父親。二〇二三年，他更以父親的名義在中大商學院設立「鄧寄塵紀念獎學金」，以表彰和支持工商管理碩士課程的學生。

和丈夫捐贈民生書院母校紀念父親

丈夫以父親名義捐贈香港中文大學新亞書院紀念父親（右第五行）

趙少昂祝賀我婚禮之畫作

在我的心目中，父親性格溫和、博學多才、頗有文學修養。他擅長作曲、填詞及撰寫諧劇。另一方面，他十分愛護子女，重視家庭。在家時，他經常做些維修工作或入廚烹煮湯羹，令我們生活得很舒適，給我們一個溫馨的家。他十分疼愛我的女兒，經常在鄰居及親友面前稱讚她聰明伶俐，活潑可愛。我十分懷念我尊敬的父親。

# 三子鄧兆華

我在兄弟姊妹中排行正中，以為一般都不會像家中最大或最小的子女一樣得到父親特別的疼愛，但我其實也得到他很多關注。父親留意到我喜歡繪畫，見到我將他和新馬師曾兩人的面部特徵畫成漫畫人物，便拿了去做報紙的「兩傻」電影廣告。另外有一次，我畫了一幅漫畫，被刊登在一本雜誌上，畫中描繪一個拉黃包車的人，遇到一個肥胖女客人，拉車途中女客人靠向椅背，車伕驟然失去平衡，被舉到半天。父親看後，便用了這幅漫畫作為「兩傻」系列其中一個劇本的內容，拍攝瘦弱的黃包車車伕新馬師曾，接載肥胖客人譚蘭卿。譚蘭卿途中往後一靠，新馬師曾頓時失去平衡，被舉到半天。觀眾看後都哈哈大笑。

還有，我小時候常在報刊投稿，雖然借用了陶淵明《五柳先生傳》中的一句「無懷氏之民歟」而起了「蘇無懷」為筆名，但父親竟然每次都能看出是由我寫的。回想起來，父親當時工作雖然很忙碌，但對每個子女的成長竟然是非常留心的。

後來到加拿大留學，父親在我寄回的照片中，竟然留意到我為了節省生活開支，仍然穿着離港時的舊衣服，他便向朋友表達他的擔憂。

跟鄧芬老師習人物畫（二〇　二〇二二年以嶺南畫法畫雙魚　二〇二二年的另一幅作品
二〇年作品）

那個年代的加拿大，華人普遍從事勞動工作，不受重視，很少能夠獲得高職位。

父親很希望我能夠早些出來社會工作，故每次當我完成一個學位，他都以為我會出來工作賺錢，但每每願望都落空。多年來，他漸漸習慣了我埋頭研究學問、不愛金錢的性格。但每當朋友問起他，不免偶有怨言。一次他向愛國演員吳楚帆抱怨，怎料他卻對父親說：「我絕對以你的兒子為榮，作為中國人，年紀輕輕，可以在加拿大的大學做主任，領導一班外國人做研究。」還有幾位美加和香港的著名藝人也這樣安慰父親，紓解了父親對我生活上太偏重一面的擔憂。如今想起來，也了解一個慈父擔心子女太過忽略財政，生活可能遭遇困難的心情，並同意鞏固家業至為重要。我至今還很感激這幾位藝人，在我父親擔心時能夠安慰開解他。

後來，許多演藝界長輩和親友也提到，父親常常會和他們談起我在香港大學畢業後如何獨個兒勇闖外國求學，這其實是對我的讚許。我很感恩自己的努力和決定得到父親的認同和稱讚。

我有關新冠病症的兩篇醫學研究報告，在二〇二二年及二〇二三年相繼發表後，曾連續高踞這份醫學雜誌閱讀人數最多的十篇之內。

# 四子鄧兆強

父親曾告訴我：「有朝一日，如果有人不說你是鄧寄塵的兒子而說我是鄧兆強的父親，那你就成功了。」這句話成了我的座右銘。當然，窮我一生也未能超越父親的名氣。

父親很鼓勵我讀書，曾對我說只要我肯讀他都會供。我小時自恃聰明，從來沒有真正用功讀書，只是每次被人輕視時又會努力一會兒。我想去哪裏讀書便去哪裏，從理工學院畢業後又到浸會學院讀物理，再轉到香港中文大學，最後去了外國才頓悟，認真努力讀書。在加拿大完成計算機學士後，我再到美國取得電機工程學士，然後又回到加拿大取得電機工程碩士。畢業後在 Nortel Networks 只用了四年便晉升為高級測試工程師，退休前做了幾年項目工程師。

父親為人隨和，沒有架子，在街上遇到任何人都可以傾談一番。還記得他總是在最貴的那個魚檔買魚，他說那個母親很可憐，每天一個人揹着嬰兒看檔，「幫得就幫」。

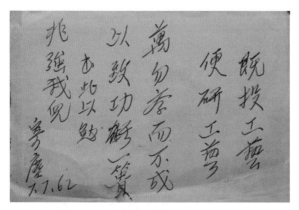

父親對我的勉勵

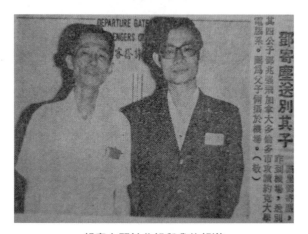

報章上關於父親與我的報道

Nortel Networks 的表揚信

## 么女鄧小曼

我是家中最年輕的。我的名字不是父親改的。有天畫家鄧芬知道父親的小女兒未取了他的意見。幸好我只是喜愛畫畫，沒有像陸小曼去吸鴉片。改名，便說以前有位才女叫陸小曼，不如就叫「鄧小曼」，又合平仄。於是父親就聽取了他的意見。幸好我只是喜愛畫畫，沒有像陸小曼去吸鴉片。

記得父親跟我談藝術，他說無論畫畫還是唱歌，初時難免模仿，但其後一定要有個人風格。不然就算最好，別人只會說學得好像某人，自己難成一格。

在我心目中，甚麼都難不到父親，他是無所不能的！以前我們在沙田有一間度假屋，他在那兒親手用木材建了一間樹屋，但沒有梯級，只有一條大麻繩。他解釋說是要用繩爬上去的。如果媽媽罵妳，就可以走上去避難，而她胖，無法上去。那時沙田還未有供電，我和四哥便時常上去避暑。

看電視女歌星穿起晚禮服，我又嚷着要一件。媽媽懂得裁縫，但她不懂做那種衣服。爸爸立刻為我度身，畫紙樣，原來他學過裁縫。最後那件禮服穿起來非常合身。

有一天上午我又對父親說要養鸚鵡，不料下午他便買了回來。他說鸚鵡是五十元，而那個架又是五十元，不值，他要自己做一個，便立刻去五金舖買了材料，利用

端菜的托盤做底，很短時間便做成了。

有次哥哥的同學送了兩隻白老鼠給我，父親說要為牠們做一間兩層的屋，結果也是很短時間便完成。他說上面是臥室，前面用了一塊大玻璃，屋內一覽無遺，四個大窗開在後面，用細網封着，總之是快、靚、正！

小時見到父親時常借錢給有需要的人，而且從來不叫人還錢。我問他為甚麼不叫人還錢，他說：「有頭髮邊個想做癩痢？日後他們環境好轉，一定會還。」可惜還的人很少。當時二萬元便可以買一間房子，他借出去的錢隨時足夠他多買幾間。

每年新春期間，父親總喜歡駕車載我們

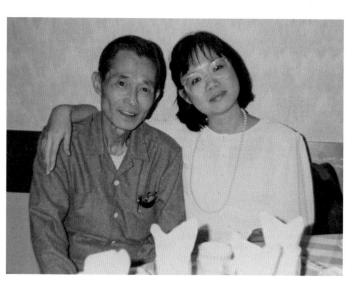

我和父親一起歡笑的日子

我為父親畫的兩張素描畫

到新界看別人門外的揮春、對聯、門神等。那時年幼的我根本沒興趣。但他滔滔不絕，解釋那些對聯甚有意思，那戶人家貼錯門神。當時只希望快些看完便上茶樓，如今想來真覺得後悔。

在此也想分享一個「雜差的故事」。

因為我是家中最小的，而且年紀跟上一個哥哥相差六年，他們幾個時常一起玩，就沒有我的份兒，所以我一直渴望有個妹妹。

這個願望當然又向父親提出。他立刻對我說：「好，而且好易辦。我認識很多雜差，他們時常在公廁拾得嬰兒，我叫他們一有就抱來給我吧。」當時我年紀

小，竟然毫無疑問地相信了父親。但等了一段時間再向他問起，他連想都不用想，一回兒說雜差最近好忙，因為打劫多，沒有時間巡公廁，一回兒又說近日拾得的都是男嬰，所以不要。如是者，每次都有不同藉口，就這樣把我騙了數年。現在回想起來，父親真是個最佳編劇。

幾十年後，我看過一部電影名叫 *Life is Beautiful*（《美麗人生》）。父親就跟電影中男主角在戰時用遊戲令兒子快樂地生存下去有點相似，他令我開開心心地度過了童年。

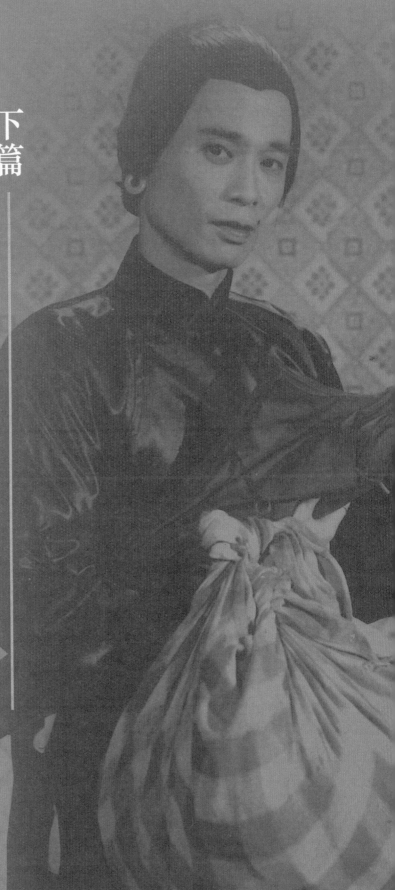

下篇

# 長存藝海

岳清 整理

# 一、演藝一生

## (1) 播音成名

鄧寄塵曾於一九八〇年勤奮地撰寫《我的回憶》，於《明報週刊》第六一七至六二九期連載，內容講述他的出身和許多關於香港當年影藝界的經歷。

## 西關少爺初露演藝才華

鄧寄塵祖籍廣東南海，他的父親在漢口經商。漢口是僅次於上海、天津的中國第三大城市。他的母親是莊有恭狀元的孫女莊子蓉，讀書甚多，與姊妹通訊時，每以詩詞替代。她也想兒子多讀四書五經，結果鄧寄塵讀了三年書塾才入讀小學一年班。

由於延遲了升讀小學，鄧寄塵到了十八歲才入讀南海中學。讀書時代，鄧寄塵開始展露演藝才華。因為姑丈是素社的音樂員，便鼓勵他學習吹簫和喉管。有一次，在長堤青年會蠶絲展覽會中，鄧寄塵登台表演，以子喉獨唱一曲《浣紗溪》。在學校遊藝會當中，他還編了一套諧劇《攞命鳥》，以女人打扮出場，博得觀眾好評。後來，

86

鄧寄塵在許多部電影中男扮女裝，給觀眾留下深刻的印象。

鄧寄塵喜愛粵曲，尤其傾慕薛覺先，尊崇薛腔名曲。因為他可以吹奏簫和喉管，閒時便經常到羊城音樂社習唱奏樂。音樂社又常到市府電台播音，鄧寄塵亦積極參與。她倆是江孔殷①的孫女，兩姊妹的母親每次來音樂社，都會攜來自家花園出產的蜜糖和雞蛋等與社員分享。後來眾社員商議，為她們改名梅麗、梅綺②。梅綺日後在香港電影界大放光芒，是出色的演技派女星。

鄧寄塵的雙親都在漢口居住，他在廣州就跟隨祖父母。高中畢業後，父親囑咐鄧寄塵往漢口，因為他有叔伯兄弟十多人在漢口滙豐銀行工作。不過，在漢口待了一段時期，仍未安排到工作崗位，鄧寄塵生性好動，不耐煩等待，便返回廣州，得同學介紹，擔任國文教員。

適值江靜儀、江端儀到音樂社學曲，鄧寄塵便負責指導。她倆是江孔殷①的

① 江孔殷（一八六四——一九五二），字少泉，別號霞公。廣東南海，晚清最後一屆科舉進士，曾入太史院，故稱為江太史。辛亥革命重要政治人物。民國後退出政壇。

② 梅綺（一九二三——一九六六），演技派演員，廣東南海人，北京出生。江孔殷為她祖父。南海十三郎江譽鏐是她叔父。

一九三八年，廣州淪陷後的惠愛路。

廣州淪陷後的珠江風貌

可惜，當時日軍迫近廣州，平淡安穩的日子消失了。廣州淪陷後，日軍控制一切，百業蕭條，市民生活絕不容易。有些市民逃往別處，留在廣州的市民為生艱難，而鄧寄塵也幹過不同形式的粗活，包括販賣百家衣、養鴨、養兔等，均僅足以餬口。他也曾經於《大華晚報》、《共和報》等報章撰文。經歷過這段窮困艱難的時期，他後來生活轉為富足後，洞悉人生的轉折無常，於是自撰了「有錢須記無錢日，得意應思失意時」一副對聯，還請趙少昂寫下，掛在客廳中。他認為，一則可以勉勵自己，二則可以作為下一代的格言，警惕世人在失運之時不可自悲，在得運之日也不可沾沾自喜。自己經歷過窮困，使他後來一生都喜歡幫助有困難的朋友、藝人，甚至他不認識的人。他的兒女還常常提到他外出收租，許多時是租收不到，反

過來還會接濟有需要的租客。自己生活節儉，但幫助有經濟困難的藝人朋友時，卻非常豪爽。

## 演戲：嶄露頭角

著名廣播明星李我，戰後以「天空小說」聞名，他認識鄧寄塵數十載，兩人是患難之交。在廣州淪陷期間，李我以演粵劇為生，四位拍檔包括梁心、梁冰絪、周聰和鄧寄塵。他們在台上合作慣了，非常有默契，又受到觀眾歡迎。他們首次合作是《胡不歸》，戲演四場〈慰妻〉、〈別妻〉、〈迫媳〉、〈哭墳〉，中間有落場表演時代曲和舞蹈。因為戰亂時期，班主無法提供戲服，他們演出時就穿日常便服。李我還記得，當時若劇團觀眾數目不太理想，便會演《胡不歸》，通常都可以挽回觀眾。

劇中的女主角通常由班方聘請，李我飾文萍生、鄧寄塵繼續他熟習的男扮女裝演技，反串飾母親方氏，梁心飾方三郎，梁冰絪飾

鄧寄塵、李我相識數十年。

傳統。

在廣州早期的發展模式和面貌。今天的廣州和深圳，仍然有些茶樓保存了粵劇唱戲的時候，鄧寄塵就參加其他劇場的表演和伴奏。這一段有趣的歷史，也記錄了粵劇藝人轟炸，一聞警報，燈火盡滅，或棲於山洞，或躲在床下，險象環生。劇團沒有演出的劇藝人聚腳地，也是找人「埋班」的理想地點。他們的劇團前往各地演出，常受美機識最早的是鄧寄塵。他們就在廣州上下九路的飲茶勝地陶陶居認識。茶樓的二樓是粵方可卿，周聰則負責音樂。但凡有人找他們演戲，五個人都會共同進退。其中李我認

## 大東亞遊樂場的編演

以及海珠戲院。那裏可說是廣州其中一個繁華地段，吸引了很多市民來尋找樂趣。天台上除了遊玩設施，還劃分成不同形式的劇場，有雜技、歌壇等，除了四大天王（包括呂文成③、尹自重、何大傻、程岳威）的音樂表演外，鄧寄塵也參加朱頂鶴主持之二十世紀初，大東亞遊樂場開幕，位於廣州長堤東亞酒店天台，鄰近先施公司，

③ 呂文成（一八九八──一九八一），粵曲、粵劇演員、樂師、作曲家、樂器工藝家。

諧劇演出，同台還有呂文成的女兒呂紅④、尹自重的女兒等表演，並且得周聰⑤等人擔任幕後，可說人才濟濟，加上節目新鮮，頗受歡迎。可惜好景不常，觀眾日久生厭，表演又告結束。於是鄧寄塵與陳晃宮等演出新派歌劇，但收入不豐，還要兼任音樂一職。

後來，鄧寄塵又在大東亞天台其中一個劇場，擔任音樂及歌唱一職。當時與年幼的林家儀、林家聲姊弟⑥同台，他還編了一劇《訪西施》給他們演出。鄧寄塵在這個劇場樓身了一段時期。某夜，他欲去和元茶樓，與花旦伍麗嫦表演《胡不歸之逼媳》，忽聞

④ 五十年代粵語流行曲歌手。丈夫呂振原為著名古琴及琵琶演奏家。

⑤ 周聰（一九二五——一九九三），廣州出生，香港播音員、作曲家及填詞人，曾為商業電台《祝壽歌》（恭祝你福壽與天齊……）等名曲填詞。被譽為「播音皇帝」、「播音王子」，能曲能詞能唱，是早期粵語流行曲重要人物。

⑥ 林家聲（一九三三——二〇一五），生於香港，逃難至廣州，九歲以神童姿態演出角色「武松」。香港重光後回港，薛覺先最後入室弟子。林家儀（一九二七——），香港粵劇花旦及電影演員，林家聲姊姊，七歲開始學粵劇。

大東亞音樂茶座，鄧寄塵參與演出諧劇。一九四四年六月十二日廣州《商業新聞》（朱國源藏品）。

日軍投降，街上人群譁然大叫！因為事前絕無消息，所以市民大眾聞之雀躍不已。往後大街小巷，蓋搭牌樓，燈色燦然，鑼鼓喧天。於是娛樂事業，劫後逢春，增加了很多堂會、戲院登台的機會。

這一段早期廣州演藝界的歷史，提到的李我、周聰、朱頂鶴、呂文成、呂紅、尹自重、林家儀、林家聲、伍麗嫦等，往後在香港演藝和粵劇界都有各自重要的發展。

## 播音：一人諧劇成名

和平後，廣州已有多家電台，如時代、市府、省府、新聞、風行、革新、尊尼等。有一天，羊城音樂社往時代電台播音，鄧寄塵選唱薛腔名曲，適值昔日同學李梅為該台主任，二人久別重逢。李梅知道鄧寄塵表演諧劇甚多，認為他可以嘗試一人扮數人聲音，於電台演出諧劇。鄧寄塵靈機一觸，回家苦練男女老幼等聲音。數天後，便往時代電台試播，李主任提議以一星期作試驗性質。初試啼聲之作為《請錯姑爺》，由鄧寄塵一人講出不同身份的聲音，吻合不差，轟動全市。

節目播出後，聽眾紛紛來電詢問究竟有多少人在做節目，電台如實回覆是只有一

人。電台見聽眾頗有迴響，即囑咐鄧寄塵再續兩星期。因為節目新奇，其時客戶廣告爭相在鄧寄塵的諧劇時段獨家播出。由於各個電台都想爭取廣告收益，便群起增設諧劇節目，不過他們都以一男一女形式播出，不似鄧寄塵以一人獨演。鄧寄塵為了保持競爭力，每晚搜索枯腸，弄至通宵達旦，把以前讀過的四書五經、詩詞歌賦，每將誤解化為笑料，編織成獨門劇本，以此作為必勝武器。

如此三數月之後，其他電台的諧劇，均無法找到如鄧寄塵這樣的編劇人才，內容不夠詼諧，加上又是男女二人播出，紛告收效不佳，無法維持。全市電台皆靠廣告費維持，所以節目越受歡迎，廣告越多，情況和現在電視台的廣告相似。

抗戰勝利後，百業復甦，賣廣告者多不勝數，如風箏、補爛鞋、電筒、香煙、汽水等，有些商家甚至一天賣數十次廣告。鄧寄塵的諧劇播出前，每每有數十段廣告，有時廣告時間比諧劇更長，所以播者要快如閃電，像燒炮仗一般。廣告上的詞句皆由鄧寄塵編寫，故佣金俱為他所得，每天播完節目，鄧寄塵都會乘坐三輪車，沿市收費，扣除佣金後交還電台。

在短短三數年之間，鄧寄塵一人扮演多人聲音的獨門詼諧節目，令他聲名鵲起，也成了他的致富之路。

## 不明所以的告狀

樹大招風，理所當然。鄧寄塵竟然被一位牙醫告狀，說他教人口吃。據說，有很多小孩到該牙醫診所求診，都學口吃。牙醫問他們從何處學來，都說由鄧寄塵的諧劇學來。其實醫牙與口吃，風馬牛不相及。真是不明所以的罪狀。可幸當時電台有特殊背景，北平電監科作為後台。故此，電台主事人便帶領鄧寄塵往見社會局局長。局長一聞此事，一笑置之，並說希望鄧寄塵減少口吃，以便完案。

由此時起，鄧寄塵覺得播音事業中，電台眾多，播音藝員也多若繁星，為何偏偏他會惹上這種麻煩呢？可見新興娛樂事業並不易為，苦況更未得民眾諒解。其時很多生力軍加入廣播界，市府電台有生白果，時代電台有靳夢萍（藝名金陵），新聞電台有蔣聲，新生電台有尹德華（藝名滔滔）等，全廣州的播音從業員超過百人，要突圍而出，真的要各出奇謀。

94

## 開發廣告收入

當時電台多數於晚上轉播粵劇，鄧寄塵得到一些大廣告客戶支持，這是因他常駐電台，每逢落幕之空暇，即講廣告及劇情直至完場為止。若一家商戶包起，則收二百元，而鄧寄塵可分一半，所以轉播一晚已是一個月之家用。另外，廣東人最重視新年好意頭，鄧寄塵靈機一觸，在農曆新年期間找得八音班，在晨早播出《加官》、《賀壽》和《六國大封相》之音樂，由鄧寄塵代客戶向聽眾拜年，每戶收費一百元。由於手法新穎，為電台首創，竟有十五家商戶參加，而八音班之費用只是數十元，餘款皆為鄧寄塵所得。

鄧寄塵新生電台諧劇「本事」

早期的手寫劇本

此舉令電台的收聽率飆升，台長更盛讚他的計劃有過人之處，廣告客戶同聲讚許。

經過此次獲利後，鄧寄塵又想出一個妙法，就是刊印諧劇。他把不日播出之諧劇，贈送聽眾，讓他們對書收聽。他則替客戶於刊物中插入廣告，價格看位置而定。若廣告要落在諧劇之中，則收二百元。故每期除印刷費外，收入過千元。遠處各鄉的聽眾，亦來索取此等刊物，令鄧寄塵極為快慰。

96

## 時代新生兩邊走

　　收藏家朱國源，提供了一份一九四九年二月四日出版的《鐸聲日報》副刊〈游樂〉，讓我們了解到當年廣州廣播事業的盛況。例如，於〈今日電台〉一欄，展示一眾電台節目撮要，清晰見到陳幹臣以不同時段，於廣東電台講《七俠五義》，時代電台講《西遊記》，新聞電台講《三國誌》。在風行電台，十二時十五分至一時三十分，由李我講《慾焰》，即是蕭月白的故事。在新生電台，下午五時十五分至五時四十五分，由鄧寄塵主講諧劇。

　　鄧寄塵在時代電台工作一年後，適逢新生電台籌備開幕。新生電台的台長在嶺南大學電機系畢業，只懂安裝發射儀器，對於電台節目和廣告是外行。故此，新生台長欲聘鄧寄塵為節目和廣告主

鄧寄塵在廣州的電台留影

任，且一切行政皆由他主持。鄧寄塵認為機會難逢，爽快應允，但訂明要一個月後才可兼職上任。因為他要招考播音員，徵求廣告，並說明每日下午五時，創立一個文藝節目，取材自碧侶的流行小說，仍然以一人八把聲音播出，不日開台，結果引來客戶紛紛買下廣告時段。當時鄧寄塵身兼時代、新生兩台之節目，非得花費九牛二虎之力不可。就這樣，短短五年間，鄧寄塵在廣州的電台事業更上一層樓並大展光芒。

## (2) 諧劇大王

### 麗的呼聲啟播

一九四九年以前，香港只有香港電台一家電台，提供給市民的節目不多，很多人都慣常收聽廣州電台。早在一九四七年，廣州的廣播事業已發展神速，發射力強，香港方面收聽得非常清楚。至一九四九年廣州解放，麗的呼聲成立初期，延攬了不少廣州的廣播人才，當中除了鄧寄塵，還有李我、方榮、蔣聲等享譽盛名的播音明星，節目水準大大提高，獲取了更多聽眾。

位於灣仔軍器廠街的麗的呼聲

麗的呼聲有線廣播開台宣傳
廣告

一九四九年三月二十二日，麗的呼聲啟播，當時每天廣播十七小時（早上七時至晚上十二時），月費十元，可收聽三大電台（銀色電台、金色電台和藍色英文電台）的節目。當時收音機售價相當昂貴，普通一部要售一百五十港元左右，而一般市民每月收入也不過一百港元，根本買不起。黃百鳴、程乃根二人也提過，他們在兒童時代，家中沒有收

音機，中午便會跑到設有收音機的商店或場所，聽取他們喜愛的鄧寄塵諧劇節目。其實，鄧寄塵的中午諧劇廣播，當時已成為一般大眾午間的必然娛樂。

雖然收音機價值不菲，但麗的呼聲的「十元」服務仍非常受歡迎，市民爭相申請裝設。麗的呼聲啟播後七個星期，已有二千名客戶，跟着直線上升，到一九四九年七月十日已達五千戶，九月二十二日增至一萬戶；進入一九五〇年，客戶達至四萬三千。

## 來港試音

麗的呼聲開台後，積極向廣州搶奪人才。麗的於是派人四處尋訪鄧寄塵，當時位於灣仔英京酒家對面之士多舖代理麗的呼聲收取月費，其老闆是鄧寄塵的表親，於是麗的便託士多老闆和鄧寄塵聯絡。老闆即打電報囑咐鄧寄塵先行赴港，和麗的一談，且付他八百港元旅費。

鄧寄塵被視為上賓，乘坐當時極為華貴的空中霸王飛機，抵達香港後，為麗的錄下了三分鐘諧劇。之後，立即由節目主任沈劍虹與他討論薪金問題。他提議除星期日

100

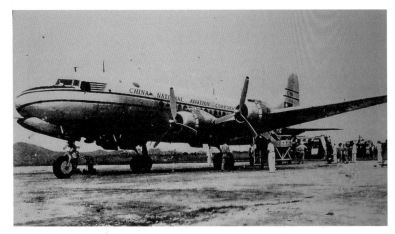

鄧寄塵乘坐空中霸王來港試音（吳邦謀藏品）

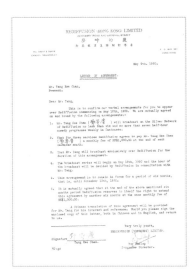

聘請函中的工作詳述，一九五〇
年五月十五日開始工作，月薪
一千港元。

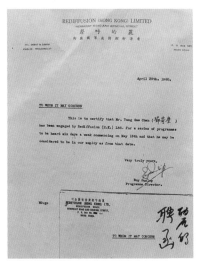

麗的呼聲的聘請函

麗的呼聲當年發電報到廣州邀請
父親去香港商談

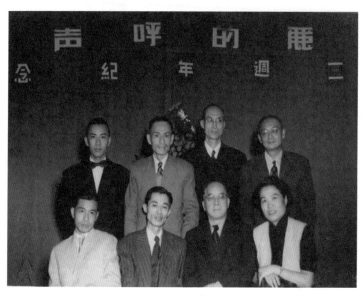

麗的呼聲三週年紀念，鄧寄塵（前排左二）與同儕留影。

停播外，每日廣播半小時，月薪一千港元（後增加至一千五百港元）。鄧寄塵非常重視家庭，表示要先行回廣州考慮，為了兒女讀書和前途問題，一切需深思熟慮。回廣州後，麗的再次來函催促，並答允再加三百港元為星馬之錄音版權費，即一千八百港元，相等於普通教員一年之薪金。在高薪吸引下，鄧寄塵幾經考慮，誠惶誠恐地決定到香港發展。

於是，鄧寄塵安排一家大小先後來到香港，落戶香港九龍城龍崗道。後來他在聯合道八十四號購入一個新建的三房單位居住。這樣，鄧寄塵展開了他在香港的演藝事業。

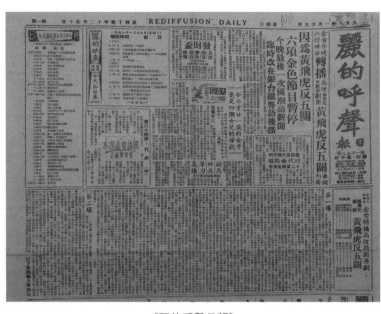

《麗的呼聲日報》

## 諧劇內容刊載《麗的呼聲日報》

當時，麗的呼聲沒有成立宣傳部，最初只有送給訂戶的免費刊物《麗的呼聲週刊》。一九五三年起，由週刊衍生《麗的呼聲日報》⑦。報上會刊登相關粵劇的曲詞，並每天刊載最新動態消息。《麗的呼聲日報》駐台代表，職位屬於顧問級，負責為播音節目、播音藝員撰寫宣傳稿，以及安排藝員拍照，選取照片刊登等工作。受歡迎的播音明星，均收到聽眾來信，索取親筆簽名照片。馬雲的工作地方，有三張工作桌擺成品字形。他們只需上午開工，至中午十二時下班。下午，這三張桌子會成為電台劇務人員整理劇本的地方。

⑦ 第一代麗的呼聲電台，位於灣仔軍器廠街及軒尼詩道交界處，樓高兩層。二樓辦公地方，劃分為高層及幕後職員的工作地方。藝員、訪客等只可在樓下工作或等候，不許擅自上二樓，可見其時英式公司的階級觀念。作家馬雲在年輕時曾任《麗的呼聲日報》駐台代表，職位屬於顧問級，負責為播音節目、播音藝員撰……

的呼聲日報》成了電台非常重要的宣傳刊物，當中的小說版把每日廣播的劇集，改寫成小說連載。麗的呼聲不單提供廣播劇，並且轉播足球、賽馬，當然還有最受歡迎的粵劇，連鄧寄塵的諧劇內容也被刊載。很多讀者為了收聽轉播粵劇，特別購買此報，晚上一邊收聽，一邊對照曲詞。粵劇中場休息期間，還有麗的呼聲主持人講述劇情發展。

## 劇本送檢制度

在港英政府年代，廣播界每天都需要把節目內容、廣播劇本等，送往政府部門作檢查。「天空小說」屬直播節目，講述者並無劇本，只有粗略大綱，即時創作，一人旁述兼扮演幾種聲音，實在需要超卓的播音技巧。講述者甚至以布簾遮蔽玻璃窗戶，不讓外人觀看，使精神更能集中，感情更投入。蕭湘主講的「倫理小說」和李我主講的「天空小說」，每天的故事都沒有預先寫下劇本，而是當天節目進行時，從腦袋中想出源源不絕的情節和故事內容。故此，他們只會把長劇的大綱抄寫下來送檢，以播出三個月的時期為例，就需要把人物、故事發展等資料列出，大概六、七千字。

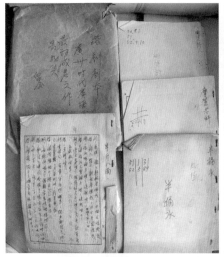

鄧寄塵珍藏的手抄劇本

不過，鄧寄塵的諧劇則不同，他差不多每天播出一個新劇，所以他的諧劇內容每天也要送檢，一切責任由講者負責。由於當年沒有影印機，故每天播出之諧劇內容，皆需由鄧太李炎塍謄寫三份播音稿，然後送交政府部門。播音稿正本就供鄧寄塵播音之用⑧。李炎塍女士乃廣州陳李濟後人，文學修為甚佳，本應入讀中山大學，因日寇侵略廣州，未能成行，曾任教師。她在家中為丈夫每天抄寫播音稿多份送檢，每每工作至深夜，又需要照顧四名子女，日夜辛勞，確是模範賢妻良母。

由於工作時間緊迫，鄧寄塵往往利用在餐室的時間埋頭創作。當時在太子道和窩打老道之間有一家名為 The Coffee House 的餐室，鄧寄塵常常光顧。後來，鄧寄塵在沙田附近之白田村購入萬呎農地，闢作別墅，他週六通常會在別墅度過，細想下週的故事內容。

⑧ 這批播音劇本被鄧寄塵妥善收藏，還隨鄧氏遠渡重洋至加拿大多倫多住宅。鄧氏後人準備把這批珍貴手抄劇本和其他當年有關文物捐贈予博物館，作為見證香港播音發展歷史的重要文物。

## 廣告商贊助電台節目

鄧寄塵於一九五〇年五月開始正式在麗的呼聲主講諧劇，以半小時為一集。在那個年代，香港社會未有免費電視，活躍的媒體就只有報紙和電台。電台廣播是新興娛樂事業，為各種人才提供不少就業機會。另一方面，電台節目也吸引了不少廣告贊助商。例如，蕭湘的「倫理小說」，半小時的節目時間裏，有大約十二分鐘是廣告商贊助內容，餘下的十八分鐘才是真真正正的廣播故事⑨。

當年工廠招請工人，應徵者會首先考慮廠方有否設置收音機。如果沒有收音機，他

⑨ 見鄭孟霞《戲劇生涯》訪問。

「我愛白花油」廣告

們可能不考慮在這裏工作。特別是中午十二時三十分至一時三十分的黃金時段，工人在他們的午膳時間能收聽到喜愛的廣播節目，是辛勤一天的重大享受。

當時，每天的鄧寄塵諧劇均由不同公司贊助，如美孚火油公司、石利洛洋行、國泰航空公司等。一九六〇年代，鄧寄塵的諧劇極受歡迎，通常於下午一時或者一時三十分這個黃金時段播出，偶有受賽馬、賽車、特備節目等影響而作出調動。傳聞當時許多人在這段時間裏，都會放下手邊的工作收聽鄧寄塵的諧劇。

## 諧劇的開場音樂

開場音樂對於一個電台節目十分重要，特別是受歡迎的節目。開場音樂的作用是要令觀眾記住，漸漸成為該節目的標誌。例如，鍾偉明單人講述的武俠小說，便以《將軍令》作開場音樂。而蕭湘的節目開場音樂，是 *Jamaican Rumba*，相信很多聽眾仍有印象。李我的節目開場音樂，是《一帆風順》，由林浩然作曲；李我由風行、麗的呼聲、綠邨到後來商業電台，一直沿用《一帆風順》為開場音樂，沒有改變。

鄧寄塵使用的節目開場音樂，是《聞雞起舞》，他一直沿用此曲，由一九五〇年

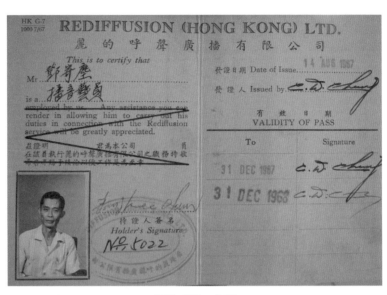

麗的呼聲工作證

在麗的呼聲播音時的表情神韻

播音小姐宣佈節目開始後,即播放主
題曲。

五月至一九七一年二月，《聞雞起舞》足足播了二十一年。一九八〇年，無綫電視劇集《山水有相逢》也採用這首《聞雞起舞》作為開場音樂。當時，電台是由播音小姐負責講出廣播節目名稱，以及播放主題音樂。

對於這首《聞雞起舞》，鄧寄塵在退休多年後偶爾聽到，都會令他精神緊張，以為又要應付播音節目了，可以說是「職業後遺症」。然而，在五、六十年代的香港，這首開場音樂「凳凳，凳凳，登凳登，鄧鄧凳」，卻是令一般市民每個中午放下手邊工作，聆聽鄧寄塵開播諧劇的訊號。

## 拒簽職員合約

鄧寄塵投身麗的呼聲一年後，主事人與他重訂合約，提出由藝員改為職員，年終有雙糧，更有醫療及其他福利。不過，在外所拍電影的酬金，公司須收回佣兩成。鄧寄塵心中一算，每年拍片收入七、八萬，豈不是一年要回佣萬餘元？而改為職員的雙糧，只是一個月的薪金一千八百港元，那就得不償失了。而且播音事業，無意冒犯人而遇上投訴的風險與麻煩事特別多，也正是令他心感無奈的原因。於是，鄧寄塵一口

拒絕了這份職員合約。

當時，鄧寄塵已有意轉向電影事業發展，因為拍一部片只須工作十天，便有七、八千港元收入。電台那位主事人，一聞鄧寄塵拒絕，即時回應，認為他今日的名聲是因為麗的呼聲而來，在情在理也應該回佣。此言令鄧寄塵十分反感，他認為自己在廣州已是人所皆知，且有事實為證，麗的呼聲是慕名而聘他來港。況且，麗的播音藝員何只過百，為甚麼其他藝員又播不出名氣來呢？可見鄧寄塵對自己的身價充滿信心。

## 一人聲演八把聲

編寫廣播劇，以諧劇最難，皆因要貼近市民生活，引起聽眾共鳴，故此要連結時事，反映時弊。另外，中文修養要達至一定水平，才可在劇本中施展善用比喻、巧用典故、粵語妙趣等技巧，加以發掘成為生活題材。以一九七○年的諧劇為例，與節日有關的包括《恭賀新年》、《利是風雲》、《兒童節》、《孝子賢孫》、《端午節》、《慶祝父親節》等；與生活有關的包括《名流演講》、《枉用心機》、《加租與減租》、《中馬票》、《寫錯求婚信》、《諗縮數》、《未化老爺》等；而與粵語妙趣有關的包括《怪

聯專家》、《抄錯祭文》、《面面不圓》、《花債撞完還》、《霍亂與博亂》等。

鄧寄塵曾解釋八把聲音的由來：「我初期模仿三把聲音，後來加至五把聲音，但三幕劇之中，五個人也不夠，便一直加到八個人，扮八把人聲去講諧劇。」由一九五〇年五月至一九七一年二月，鄧寄塵於麗的呼聲主持諧劇節目超過二十載，獨自每天編寫劇本，以及聲演數個角色，星期一至六，每天一集，扣除每年大假、登台演出、節目調動等，估計播出達五千集。每集角色的多寡，因應劇情發展而變化。鄧寄塵除了聲演眾多角色，還為劇內情節特配音效，例如劇中人需要唱段粵曲，他就自己拉二胡，腳踏鑼鼓。

從以下一些例子，可以看到鄧寄塵聲演的角色分配，因應劇本需要而產生各種密切的關係。例如：一九六三年四月六日，諧劇《義務媒人》中有五個角色，出場次序：（一）阿仁乃係雅瘄士，酷愛白貓阿花；（二）仁母乃陳太的麻雀腳；（三）阿福乃在阿仁家服務超過四十年的忠僕；（四）陳小姐乃陳太的獨生女兒，精通東洋柔術；（五）三表哥是陳小姐的表兄，與阿仁是朋友。

一九六三年九月十三日，諧劇《考古大家》中有八個角色，出場次序：（一）周

時新乃一名住在市區的好賭年輕王老五；（二）何伯乃周時新的世叔，他與羅先生合資經營古玩店；（三）阿陸乃周時新的女傭；（四）屈小姐乃周時新的姑媽，李太的管家；（五）計程車司機；（六）李太是周時新的姑媽，乃一名脾氣古怪的富孀，住在大埔豪華大宅；（七）羅先生乃三十來歲的考古家，與何伯合資經營古玩店；（八）李家的花王。

另外，諧劇《九五之尊》中也有八個角色，出場次序：（一）遴迤王，自稱有二十年經驗的江湖相士；（二）牛克文，年齡五十八歲零四個月，家財有一萬八千港元；（三）牛克文，年齡五十八歲零四個月，家財有一萬八千港元；（四）一位路人，本欲找遴迤王占卦，卻被轉介給盲公德；（五）阿九，牛家的僕人；（六）牛小姐，牛克文的二十三歲獨生女兒；（七）搬運工人，運送九十五塊泥磚到牛家，賺得三港元酬勞；（八）表哥，其父曾被遴迤王騙盡家財而被氣死。

## 聽眾的控告

諧劇的內容很多時為博聽眾一笑，以符主旨。不過，有時無心冒犯了某類人士，

也未必知道。有次鄧寄塵講《腥喝美人》，講述一個婢女，因為身上有腥味，屢嫁不得。其主人乃將其送予賣魚之人，婚後多日，主人問賣魚者感覺怎樣。賣魚者答，對婢女身上腥味絕無感覺，因本身是賣魚之人，以及舊式長信紙聯同超過百人簽名，聲明以魚刀對付。於是麗的呼聲大班沈劍虹，只好帶鄧寄塵往警署報案。

又有一次講《睇相佬》，說客人是四州相格，頭似福州、面似潮州、身似柳州、腳似潭州。客問何解，睇相佬說，「個頭似福州山欖一樣尖，面似潮州柑一堆堆，身似柳州棺材一樣平，腳似潭州蔗咁圓」。此劇播完，又惹來不少麻煩，所有福州、潭州等人，都興起問罪之師，認為鄧寄塵存心侮辱。於是，鄧寄塵又要去警局報案。

一九五五年十一月二十一日，鄧寄塵在麗的呼聲的諧劇中，以虛構的《剃死人頭》故事娛樂聽眾，但當中內容疑有侮辱理髮師之嫌，引起港九美髮業總工會（成立於戰前一九三九年三月）不滿，工會遂向麗的呼聲及鄧寄塵投訴，要求道歉，更揚言動員全港理髮師罷工。結果由麗的呼聲出面解釋、鄧寄塵公開道歉，才平息風波。

相信發生這些事，是因為當時社會風氣偏向保守，電台節目又是市民的主要娛

《香港工商日報》報道，諧劇事件圓滿結束。

鄧寄塵刊登道歉啟示

樂，節目內容備受關注，而播音明星是矚目人物，樹大招風，容易成為別人攻擊的目標。可幸投訴在當時的香港普遍仍未成為文化，不然，諧劇內容很容易被誤解為取笑他人的演繹，訴訟便會經常發生。

## 招考廣播新人

一九五九年八月二十六日，商業電台啟播，與香港電台、麗的呼聲、綠邨電台並列，形成四台競逐的局面。為了爭取聽眾，各電台互相鬥法。麗的呼聲首先與劇團合作轉播話劇，或由話劇原班人馬到電台做廣播。於是，由不同藝員分演不同角色之廣播劇概念得到試驗機會。往後，「戲劇化小說」走創作路線，加強藝員陣容，編劇走馬上任，令「戲劇化小說」脫穎而出。

「戲劇化小說」在當時是一項突破，製作具規模，由編導、劇作家和藝員分工合作。這類小說需要大量藝員參演，由電影公司訓練班、話劇社、粵劇團到大笪地都有人加盟，由此湧現了一批新血，包括馬昭慈、夏春秋、馮展萍、呂啟文、吳秋潭、梅梓、譚一清、艾雯、裘琳、飄揚、陳曙光、陳劍雲、劉惠琼、湛深、高亮等。電台同

時也提供多元化節目，包括「言情小說」、「新派小說」、「社會小說」，還有「偵探小說」、「武俠小說」等。根據一九五八年的統計，麗的呼聲兩個中文電台平均每天播放「戲劇化小說」達七點二五小時。當時粵語片的製片家除改編李我、蔣聲、飄揚的作品之外，也大量收購麗的「戲劇化小說」之版權來拍電影。

鄧寄塵自星馬表演歸來後，獲麗的總監接見，指出鑑於廣播界人才缺乏，建議他參與招考新人的工作。在情在理，沒法推辭，鄧寄塵只好答允。他於是擬稿廣播，招考新人。當年報名者眾，選拔由鄧寄塵擬定台詞，由投考者讀出，看看其流利程度及語氣等。經過三次挑選，及格的只有十餘人。這些新人受訓數月後，便加入了電台的話劇組，日後成名的有尤芷韻、龍影、譚炳文、佩雲等。這些播音藝員都是由鄧寄塵一手取錄，他自問眼光不差，殊感欣慰。

譚炳文是鄧寄塵取錄的播音藝員
（阮紫瑩藏品）

# (3) 電影星光

## 水銀燈下

一九八五年，香港電影節舉辦「喜劇片回顧展」，記者會上邀請了鄧寄塵、鄧碧雲為嘉賓。他們兩位都是備受肯定的殿堂級喜劇演員。鄧寄塵於水銀燈下，曾與著名導演及影星合作無數次，其中合作次數最多者如下：

導演方面有馮志剛（十二次）、蔣偉光（十一次）、周詩祿（十次）、楊工良（十次）、莫康時（九次）等。男演員方面有新馬師曾（三十三次）、梁醒波（十七次）、胡楓（十五次）等。女演員方面則有鄧碧雲（十二次）、羅艷卿（十二次）、芳艷芬（十次）、周坤玲（九次）、任劍輝（八次）等。

鄧寄塵對音樂有深入研究，又出身播音界，在唸白的聲韻和節奏掌握上，也盡得廣東話神髓。他的聲線可塑性高，憑藉模仿多人聲音而名噪一時；電影中也利用他這方面的專長，故經常會出現反串女裝的場面。他的演技接近新馬師曾的誇張形式，即面部肌肉可以大幅度抽搐，加上說話有輕微口吃，舉止略帶閃縮，能反映角色缺乏自信和不成熟的特性。

118

化妝間留影

鄧碧雲（阮紫瑩藏品）

羅艷卿

芳艷芬

可能鄧寄塵與新馬師曾的合作次數太多，觀眾往往只記得鄧寄塵被人欺負的形象，其實他也可駕馭不同類型的角色。例如，在《笑星降地球》（一九五二）中，鄧寄塵飾演的角色就有較強烈的性格，會主動出言譏諷他人。他也可以演些略帶奸險的角色，例如在《烏龍王飛來艷福》（一九六○）中，他就飾演尖咀茂行騙富人；在《搶食世界》（一九六四）中，他飾演出賣老闆中飽私囊的角色。另外，在《半張碌架床》（一九六四）中，他飾演刻薄成性的包租公，更是入木三分，戲中他向眾住客追討房租的情節，令人捧腹大笑。

## 諧劇改編電影

任護花是第一位邀請鄧寄塵拍電影的伯樂。他是《紅綠日報》主編，妻子紫葡萄是電影演員。當鄧寄塵在麗的呼聲播音七天後，竟被任護花夫婦邀請到餐室商談。鄧寄塵起初還以為是否因他的諧劇得罪了甚麼人，原來是夫婦二人聽過諧劇《借老婆》後，認為十分有趣，欲改編為電影。此事令鄧寄塵非常雀躍，而且電影也是他未曾嘗試過的新行業。任護花夫婦之後邀請鄧寄塵參觀《紅綠日報》辦公室，不料甫坐下，

任護花就取出兩份合同，寫明拍兩部片，每部酬金一千五百港元。

《借老婆》後來被改編為電影《烏龍夫妻》，於一九五〇年上映，演員有白燕、張瑛、紫葡萄、伊秋水和鄧寄塵。該片在大觀片場拍攝，當時為電影新人鄧寄塵化妝的，是行內人稱「黐鬚燦」的馬廣燦（他是三狼案主犯之一）。黐鬚燦為鄧寄塵貼上鬍鬚時，竟不慎剪破了鄧寄塵的嘴唇，鄧寄塵登時血流如注。不過，因為自知是新人，所以不敢多言，只能暗中叫苦。猶幸鄧寄塵演諧劇經驗豐富，面對電影紅星毫不怯場，拍攝尚無大礙。

《烏龍夫妻》公映後，票房告捷。結果引起導演周詩祿注意，他後來成為了鄧寄塵另一位伯樂。當時周導演立即找鄧寄塵洽商，礙於鄧寄塵與任護花仍有一部電影合約在身，故周導演想出一個辦法：他囑咐鄧寄塵負責編劇，只需擔任幕前敍述，並不是主

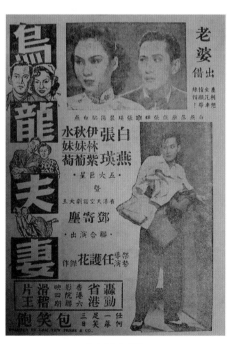

《烏龍夫妻》

演，那便不怕衍生法律問題。於是，鄧寄塵就這樣參與了《蛇王》（一九五○）這部電影。

《蛇王》公映大為賣座，因為片名《蛇王》二字勝在新鮮，已引起觀眾的好奇，迎合大眾市民口味。於是，周詩祿繼續開拍《范斗》（一九五一）、《失魂魚》（一九五一）、《阿福》（一九五一）等電影，而且不注重生旦搭檔，皆由鄧寄塵一人擔當，這的確是當年影壇的大膽嘗試。周導演會教鄧寄塵拍片，周導演必把鄧寄塵帶到香港仔或九龍僻靜之處，操其四圈麻雀。在搓牌期間，周導演更承諾每次新合作，都會加一千港元酬金給他。鄧寄塵和任劍輝合作拍攝《觀音兵》（一九五二）時，鄧寄塵的片酬已有九千港元，任姐則只收五千港元。

拍攝喜劇作品時，隨時會出現即興演出，行內稱為「爆肚」，即不依劇本自行創作對白。拍電影時「爆肚」，要看對手，喜歡跟鄧寄塵「鬥爆」的，男演員有新馬師曾、伊秋水、梁醒波，女演員則有鄧碧雲、鳳凰女、譚蘭卿。這些演員舞台經驗豐

122

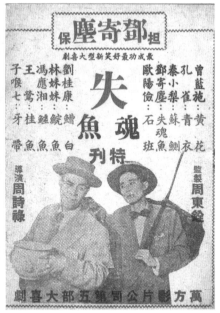

《失魂魚》鄧寄塵　　　　　　　　　　　　　《失魂魚》本事封面

《阿福》馮應湘、鄧寄塵

《兩仔爺》，左起：馬笑英、鄧寄塵、周坤玲、梁醒波。

富，臨場應變老練，故都能應付自如。不過，並不是所有諧星都喜歡「爆肚」，其中歐陽儉、劉桂康、半日安、李海泉等，就從來不願意「爆肚」。

鄧寄塵身兼編劇和演員，而他寫的劇本主要是交給導演看的，只視乎導演接受與否。他的劇本都是已分好場節的，一場用上一條「蹺」，並已設計好對白，尤其是押韻的台詞。在鄧寄塵初入行時，一部電影的製作費大約五、六萬港元，但編劇費只佔其中一至二千港元。幸好，鄧寄塵另收取演員酬金。

一部喜劇的成功與否，詼諧及押韻的台詞佔了非常重要的地位。鄧寄塵出身諧劇，設計這些詼諧台詞自然駕輕就熟。此外，許多由他填詞、大受歡迎而且膾炙人口的歌曲，例如《呆佬拜壽》、《兩仔爺》、《詐肚痛》等，當中詼諧及押韻的歌詞是

124

《呆佬拜壽》

主要的成功因素。鄧寄塵很多時在歌曲中也是一人用數把聲音唱出詼諧的歌詞。例如，《呆佬拜壽》就有老少男女的聲音，而《墨西哥女郎》便以他擅長的女聲唱出。

## 反串成功

其後，周詩祿建議鄧寄塵再編一部喜劇，指明要他採用常用的男扮女演技，加上播音分飾人聲的優點。他認為，以鄧寄塵的身材扮起女人來，應該維肖維妙。於是，鄧寄塵便編了《兩仔爺》（一九五一）一片，片中説他扮成女人，作弄老竇梁醒波。

在開拍之日，電影公司特別聘請上海的著名化妝師為鄧寄塵化妝，頓使他年輕十年。另外，又聘

《三個陳村種》電影本事

請上海裁縫師為他做了數件女裝，加上披肩，讓他形神俱備。其時，鄧寄塵仍是電影界新人，同行都認不出他。某一天晚上，他在片場化好女妝，準備上洗手間（當然是男洗手間），眾人一見他身穿的女裝，譁然大叫：「小姐，這裏是男廁呀！隔鄰才是女廁！」鄧寄塵覺得好笑，便順勢作弄他們，「我自己也不知道究竟應該進女廁還是男廁才對呢！」後來有人發現是鄧寄塵，眾人便嘻哈大笑。

其後的電影中，包括《范斗》、《搭錯線》（一九五九）、《因禍得福》（一九六〇）、《兩傻擒兇記》

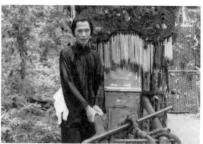
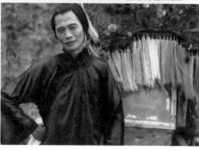

《范斗》中的反串造型

《因禍得福》

《兩傻擒兇記》

（一九五九）、《小偷捉賊記》（一九六二）等，鄧寄塵也偶然會因劇情需要而作反串。

他除了作小姐的裝扮，多數時候是扮演梳起髮髻的女傭，造型叫人拍案叫絕！

## 拍戲有苦自己知

在胡鵬導演《武松血濺獅子樓》（一九五六）一片時，拍至中途，鄧寄塵曾與胡導演發生一場爭執。事緣有一場戲講述西門慶（陳錦棠飾）與潘金蓮（鳳凰女飾）在王婆的店內偷情。武大郎（鄧寄塵飾）上樓捉姦，卻被西門慶一腳踢至反身滾落樓梯。鄧寄塵心想，自己一向沒有習武，更非北派師傅，如果照導演的指示去做，一定會頭破血流，於是便提出反對。但是胡鵬卻一意孤行，迫鄧寄塵照做，辯說此鏡頭驚險可觀。鄧寄塵說如果他照做，只怕薪金也沒命享了，於是反建議請北派師傅小老虎做他的替身，因為二人身形相若，而且之前拍攝《阿福》那場從山坡滾下來的鏡頭時，也是由他當替身的。胡鵬迫於無奈，只好派人去找小老虎，結果拍攝要暫停半天。其後，這個驚險場面以剪接技術，加上小老虎補拍的鏡頭，方才完成這場戲。由這個故事可知，演員之苦處與危險，外人絕不容易明白。

128

又有一次，有一位李導演在電影圈內出名脾氣差，不論身份，動輒罵人，從來不留餘地。當劇務來找鄧寄塵參演時，鄧寄塵一聽到這個導演的名字便立即推卻，不願接受。可是，劇務卻說是李導演專誠找他演出的，他說：「如果導演不歡喜你，何以特地來找你演出呢？可以想到，導演不會向你發脾氣。」於是，鄧寄塵就相信了。

在開鏡首天，李導演一望向佈景，便大聲投訴窗口尺寸太小，旋即宣佈改期再拍。鄧寄塵雖然未與他一起共事過，但覺得他脾氣大的傳聞非虛。直到另一天再拍，又見李導演罵演員欠缺內心表情，達不到他的要求。此外，李導演有一惡習：每到片場必攜一瓶酒，大飲特飲，醉後便把人罵到體無完膚。幸好拍攝了十幾天，李導演對鄧寄塵的表現頗感滿意。

不料到了煞科那天，尾場戲是拍鄧寄塵被妻子追打。當時導演要求，鄧寄塵把房門關上後，女演員就大力把門推倒壓在他身上，並要在門上跳。鄧寄塵想到這個情況，即使不死也會受重傷，便拒絕了導演的要求。李導演卻立即大發雷霆說：「如此都做不到，有何資格做演員呀！我試給你看。」李導演隨即親身示範，叫女演員照樣在門上跳，果然沒事。鄧寄塵萬般無奈，只好照辦，結果雖以大毛巾裹身，但仍受

傷。究其原因，是李導演皮粗肉厚，鄧寄塵卻骨瘦如柴，結果便完全不同了。後來，類似情況在鄧寄塵於新藝城拍攝由徐克導演的《鬼馬智多星》時再次發生，當時他被繩綁在木門上搬來搬去，幾乎又出意外。

在《小偷捉賊記》開鏡之日，拍攝隊伍前往銅鑼灣的大丸百貨公司，拍攝一場鄧寄塵偷女人內衣的戲。時值大暑，在有冷氣的百貨公司內拍攝當然舒適，但到翌日拍攝廠景，片場卻非常悶熱，加上猛烈的射燈，溫度更高。該場戲本來是拍攝林鳳帶了月餅進入房中，見到由鄧寄塵飾演的父親，而鄧寄塵要稱讚林鳳，在正式拍攝時，鄧寄塵卻中暑暈倒。工作人員見狀，立即扶他到片場外

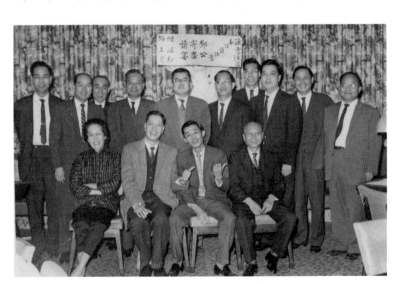

鄧寄塵宴請電影界同業（阮紫瑩藏品）

呼吸新鮮空氣，他之後才甦醒過來。這個故事證明，當演員常會遇上意外，實不可預料。

## 喜歡《十字街頭》

《十字街頭》（一九五五）是鄧寄塵其中一部喜歡的電影，該片改編自中國名片《十字街頭》，由盧雨岐編劇，莫康時導演，趙丹、白楊主演。這部喜劇改編時，在男男一女的主角，居於一板之隔，二人從鬥氣再發生愛情的故事。盧雨岐改編時，在男女主角之外，各加一位同房，變成了四個人的故事。主角丁月芬（芳艷芬飾）和梁德傑（張瑛飾）不知道大家是一板之隔的鄰居，懵然不知下還一直鬥氣。他們的同房魯大南（鄧寄塵飾）和林秋霜（鄭碧影飾）在戲中結成了另一對歡喜冤家。丁、梁二人又誤會對方是洋行經理及千金小姐，喜劇效果十分豐富。

盧雨岐把劇本編得合乎情理，嚴謹細膩，四位主角性格生動傳神，演員亦恰如其份，表現出色。魯大南是玩具小販，自食其力；梁德傑則遇上生意失敗，對生活抱有不切實際的幻想。影片主題強調腳踏實地，傳遞樂觀精神，對低下階層起了一種

《十字街頭》由鄭碧影、芳艷芬、張瑛、鄧寄塵主演。

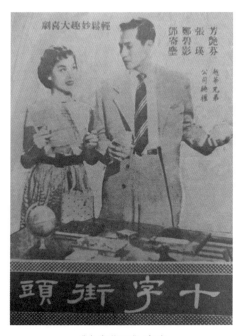

《十字街頭》廣告

積極作用。

鄧寄塵在該片一改以往較為誇張的演繹，採取平實的手法，反而突顯出與張瑛「患難見真情」的純真。鄧寄塵對此片有很好的評價：「跟我合作過的好些導演的方法完全不同，譬如莫康時，他的工作態度嚴謹，擅於利用鏡頭來製造笑料，而且要求演員依照劇本，很少改動，我就挺喜歡和他合作的《十字街頭》。」

## 自資拍《兩傻遊地獄》

鄧寄塵認為，由楊工良導演的《兩傻遊地獄》（一九五八）也是他滿意的作品。這部電影是他唯一和友人合資開拍的。錢沒錯是賺到了，但後來因為分賬出現問題，令鄧寄塵決定從此不再當老闆，只做演員。但現實來說，「兩傻」系列是成功的製作，新馬師曾和鄧寄塵這對難兄難弟，永遠與鄭君綿飾演的貓王作對。這個三人組，

莫康時導演（阮紫瑩藏品）

配搭成功，更引伸出後來的續篇《兩傻遊天堂》（一九五八）、《兩傻擒兇記》（一九五九）、《兩傻捉鬼記》、《阿福對錯馬票》（一九六〇）等電影。

身為《兩傻遊地獄》監製和演員的鄧寄塵，於電影特刊中表示：「關於歌曲問題，我以為唱來唱去都是二黃滾花小曲，千篇一律，是不夠刺激的，所以楊工良先生也和我多次研究，乃決定由胡文森先生將最新流行的西曲旋律，填詞譜成粵語唱出。」此片用了最流行的西曲，開粵語唱西曲之先河，其中《飛哥跌落坑渠》（改編 Three Coins in the Fountain）、《捱騾仔》（改編 I Love to Dance with You）、《載歌載舞》（改編 Me Lo Dijo Adela）等歌曲悅耳動聽，極受歡迎。

楊工良導演（阮紫瑩藏品）

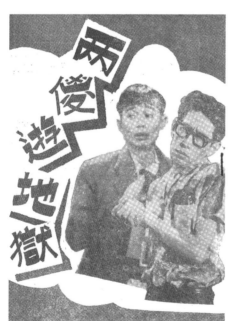

《兩傻遊地獄》電影本事

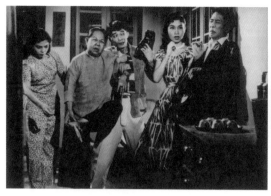

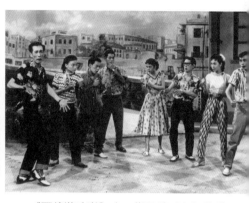

著名甘草演員陶三姑（左二）　　　　　　《兩傻遊地獄》中，鄭君綿（左）飾貓王。

電影中的閻羅王一角，鄧寄塵提議由尤光照飾演。楊導演問他原因，鄧寄塵說：「尤光照講廣東話帶濃重國語口音，正好表示陰間之閻羅王與陽間的聲音不同。」另外，電影中的反派角色，鄧寄塵建議由鄭君綿飾演，原因是當時流行貓王 Elvis Presley 的電影，故可把他的角色改作貓王。導演同意此舉，鄧寄塵遂親自與鄭君綿商量。結果這個角色備受歡迎，令鄭君綿日後有「東方貓王」之稱號。

在《兩傻遊地獄》上映期間，鄧寄塵在麗的呼聲下午二時的時段播演劇情，以收宣傳效果。電影歌曲除了《搵食難》是南音外，其他均由國語時代曲改編，包括《情侶配給難》（原曲《好春宵》）、《拋浪頭》（原曲《月下對口》）、《死過至知》（原曲《愛的波折》）等。

## 與新馬師曾成最佳拍檔

鄧寄塵第一次和新馬師曾合作拍的電影是《五福臨門》（一九五〇）。之後數年間，二人亦曾在電影多次合作。到了一九五七年，劇務跟鄧寄塵聯絡，要他往鑽石山大觀片場與新馬師曾會面。原來陸雲峰當時正籌拍新戲，新馬師曾知道鄧寄塵腦中有好多橋段，故希望他能為《荒唐鏡五鬥陳夢吉》（一九五七）編寫劇本，度出十條蹺。

為何是十條呢？因為陳夢吉（李海泉飾）作弄了荒唐鏡（新馬師曾飾）五次，荒唐鏡也要回敬陳夢吉五次，二人皆為扭計師爺，不能出現一面倒勝利，要互有勝負，戲才好看。鄧寄塵要以此範圍編出一套完整故事，難度甚高。

自此之後，鄧寄塵與新馬師曾的合作更加頻密，二人每次做對手戲，根本不需要劇本，因為他們全憑「爆肚」。導演開拍後，他們的台詞和動作都是即興的，隨機應變，而他們從來不排戲，也不用重拍。導演每次只需要在開拍前向他們講解鏡頭大概就可以了。事實上，他們通常不聽導演的話。不過，只有新馬師曾和鄧寄塵可以這樣做，其他演員就不容易配合他們了。例如《因禍得福》的女主角紫蘭是個新人，雖然背熟了對白，但片子拍出來後，她的台詞只有十幾句，這是因為面對新馬師曾的「爆

136

肚」，她連一句也接不上。

著名作家林奕華在《明報週刊》的專欄文章〈夏萍穿梭娛樂圈六十年〉[10]寫到，夏萍於《撲水世界》（一九六三）、《搶食世界》、《刮龍世界》（一九六四）中雖然是女主角，但「孖住上的新馬師曾和鄧寄塵已佔去大量銀幕時間，夏萍身居這雙粵語片羅路與哈地之間，只能扮演相同的角色，窮也好，富也好，都是有待被兩傻打救的俏佳人。」好戲的夏萍在兩位演員之間，只能充當「花瓶」。

跟新馬師曾合作有另一個難處：他總

⑩ 載於《明報週刊》第一三七五期，二〇一九年九月二十二日。

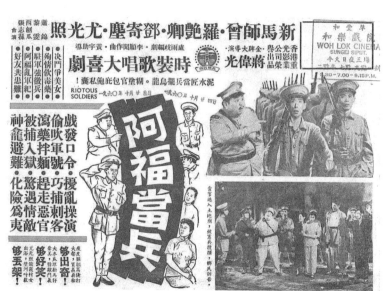

《阿福當兵》宣傳單張

是遲來先走，所以他一到場就要趕拍他的戲份。鄧寄塵於是每次也先拍了大特寫，唸完台詞，等新馬師曾來到就補拍他的特寫和二人對話的鏡頭。導演需在一旁記下他們的台詞，注意有沒有犯駁和缺漏的地方，待新馬師曾離開後，再由鄧寄塵補拍執漏之處。因此，鄧寄塵的戲份和鏡頭往往比新馬師曾多。以這種方式來拍攝，通常大約十天便可完成一部電影。

經過多次合作，新馬師曾和鄧寄塵成為了即興創作的最佳拍檔。鄧寄塵認為二人的成功在於「隨機應變，並無編排，只靠靈感，故二人的對答更覺自然，一唱一和，相映成趣」。有些導演對他們甚為欣賞，故拍攝時只講出大概劇情，就放手讓他們自由發揮，也因此常常會出現意想不到的絕妙對白。一直延伸至《撲水世界》系列、《阿福》系列，劇本特色是極度散漫的段落式結構，沒有完整的故事發展，主要看演員的諧趣發揮，故導演的鏡頭調度減至最少。雖然過於因利成便，卻不失「家庭電影」的親切感。

## 播音明星登上銀幕

一九六三年，蕭湘在商業電台講述「倫理小說」《苦戀》，情節動人，製片商看準機會，投資把小說改編成電影，由李鐵執導。為了增加吸引力，除了邀請有拍片經驗的李我、鄧寄塵、鍾偉明、馬昭慈外，也大膽起用從未拍過電影的播音藝員，包括尹芳玲、陳比莉、鄭康桂等。電影在一九六四年上映，當年李我為了宣傳，想出了「三王一后」的噱頭，即「天空小說王」李我、「諧劇大王」鄧寄塵、「播音皇帝」鍾偉明（名號由李我起），以及「播音皇后」尹芳玲。

《苦戀》在三個院線共十八間戲院上映，雖然映期只有七天，卻非常賣座，電影公司更把首天的票房收入撥作慈善用途。蕭湘憶述，首映當晚，所有劇中演員穿上禮服，隆重出場。因為《苦戀》是由播音明星首次參演

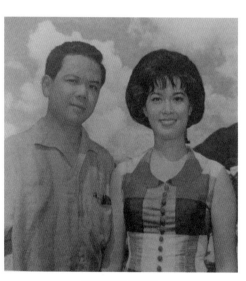

陳曙光與尹芳玲

的電影，大家都希望一睹演員的盧山真貌，故戲院內外擠滿人群，場面非常哄動，甚至要警員幫忙開路。其後，這批播音明星拍了不少受歡迎的電影，包括《改造小姐》（一九六四）、《手車伕之戀》（一九六五）、《結髮情》（一九六五）等，成為了影壇一股熱潮。

## 新藝城時代

七〇年代中期，鄧寄塵移居加拿大，至一九八〇年新藝城邀請他復出影壇。第一炮是《鬼馬智多星》（一九八一），這是徐克導演繼《第一類型危險》（一九八〇）之後，另一部創新喜劇。故事描述三十年代的香港，龍蛇混雜，諸色人等出奇謀，爭奪金錢。劇中主要人物有教父卡邦（麥嘉飾）、探長羅賓（泰迪羅賓飾）、私家偵探亞喲（林子祥飾）、大老千胡老頭（鄧寄塵飾）等。劇中胡老頭利用美人計，騙取了卡邦及其他黑幫的金錢。故事線索雖然較簡單，但四個人的關係錯綜複雜，徐克處理得十分有條理，令每個角色性格鮮明。該片由張叔平任美術指導，黃百鳴、司徒卓漢任編劇。鄧寄塵在戲內有多個造型，笑點不斷，娛樂性豐富。

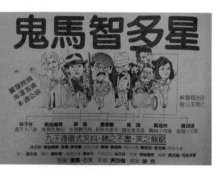

《鬼馬智多星》廣告

《追女仔》廣告

另一部作品為一九八一年的《追女仔》，由麥嘉導演、黃百鳴編劇，演員包括石天、張天愛、劉藍溪、曾志偉、鄧寄塵等。這部電影是愛情喜劇，本來是男追女，後來變成女追男的故事，描述羅白杜（石天飾）風流成性，終日追女仔。他首先追求了電視女明星，後來在宴會中邂逅近亞花（劉藍溪飾），卻被女明星知道，破壞其好事。亞花心有不甘，請教父親（鄧寄塵飾）應對方法，其父遂傳授數十年心得，使羅白杜束手就擒。

《開心鬼放暑假》廣告

第三部電影是新藝城拍攝的「開心鬼系列」第二集《開心鬼放暑假》（一九八五），由高志森導演，黃百鳴監製。開心鬼（黃百鳴飾）從第二集開始，分為前世（朱錦春）與後世（康森貴）。黃百鳴在本片棄用上集的演員而任用新人，為觀眾帶來了新鮮感。

電影中的新人羅美薇、陳加玲、袁潔瑩更組成開心少女組，為電影唱主題曲。以低成本拍攝的《開心鬼放暑假》，最終票房收入過千萬港元，一九八五年票房排名第十位。

第四部電影是《開心樂園》（一九八五）。故事描述童軍長教練（杜麗莎飾）帶領六名童軍到海外集訓。在飛機上，她誤會同機乘客化妝品推銷員大砲王（黃百鳴飾）為色情狂。怎料飛機不幸遇上氣流，發生故障，眾人流落荒島。登岸後，眾人發現無人居

142

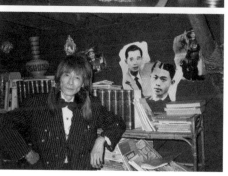
鄧寄塵在《開心樂園》的造型

住，唯有靠自己的力量來生存，由此產生連串笑話。後來，竟發現島上居住了一名退役軍人鄧伯（鄧寄塵飾）及猩猩「靚仔」。他們結成好友，鄧伯更教導他們求生方法。本片由麥當傑執導，黃百鳴監製，黃百鳴、杜麗莎、柏安妮、羅明珠、李麗珍、陳加玲、羅美薇、袁潔瑩、鄭浩南、鄧寄塵主演。這部電影是鄧寄塵最後參與的喜劇，戲中荒誕造型突出，貫徹了他諧星的身份，也為他的電影生涯畫上圓滿的句號。

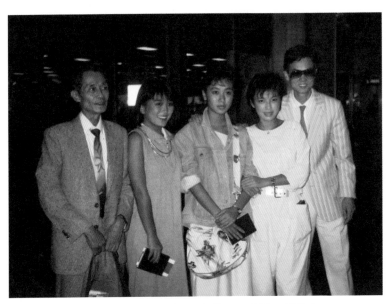

左起：鄧寄塵、陳加玲、袁潔瑩、羅美薇、黃百鳴。

黃百鳴解釋當年之所以邀請鄧寄塵參加新藝城一系列電影製作，是因為他自小便把鄧寄塵視為偶像。他由小時聽麗的呼聲的鄧寄塵諧劇，到後來看「兩傻」電影，都非常欣賞鄧寄塵，認為鄧寄塵是不可多得的喜劇演員。而新藝城也以拍攝喜劇為主，因此很高興能邀得鄧寄塵參與，更認為有鄧寄塵參與的喜劇都能大收旺場。

## (4) 金曲妙韻

### 西曲中詞

鄧寄塵最早期推出的唱片是由南聲唱片公司出品，當時的主事人是朱生，劉東是策劃人之一。他們邀請鄧寄塵灌錄粵語時代曲唱片，包括《恭喜恭喜》、《包你添丁》等，當中鄧寄塵一人兼唱男女數把聲音。曲、詞均由朱老丁所作，音樂則由顧嘉煇等人負責。因為歌曲中西合璧，非常流行。其後，又有《阿福選美》、《鄉下佬遊埠》等跳舞粵曲。

鑑於鄧寄塵投資的電影《兩傻遊地獄》票房旺場，娛樂唱片公司特別聘請鄧寄塵、鄭君綿、李寶瑩、鄭碧影把《兩傻遊地獄》、《兩傻遊天堂》等歌曲重新灌錄，由胡文森填詞，顧家煇編曲。唱片十分暢銷，特別是西曲中詞，開創了粵語流行曲的先河。著名歌曲如《捱騾仔》（I Love to Dance with You）、《兩傻窺妝》（Button & Bows）、《飛哥跌落坑渠》（Three Coins in the Fountain）、《詐肚痛》（Rico Vacilón）、《兩仔爺》（Never on Sunday）、《載歌載舞》（Me Lo Dijo Adela）等，都是由他們率先唱紅的。

顧嘉煇編曲、胡文森作詞《載歌載舞》
（黃志華藏品）

顧嘉煇編曲、胡文森作詞《飛哥跌落坑渠》
（黃志華藏品）

鄭碧影　　　　　　　　　李寶瑩

其後，鄧寄塵與鑽石唱片簽訂合約，主要錄
製粵曲唱片和粵語流行曲，一九六五年推出《鄧
寄塵之歌》（李慧合唱）、《一品窩》（鄭幗寶
合唱）等。一九六九年推出的粵曲唱片，由鄧寄
塵獨唱《經紀王夜祭阿飛》，鄧寄塵和鄭幗寶合
唱《認錯阿姨作我妻》。《鄧寄塵之歌》專輯內
收錄的，盡是重新配上風趣幽默中詞的經典西
曲，包括：《十號風球》（Seven Lonely Days）、
《扭腰狂》（South Pacific）、《噯姑乖》（Yum
Yum Cha Cha）、《鋪草皮》（The Loser）、《肥
婆拖瘦佬》（Earth Boy）等。其中，《墨西哥女
郎》改編自 Speedy Gonzales，鄧寄塵負責廣東話
獨白，由 The Fabulous Echoes 樂隊及他合唱，意
外地大受歡迎，成為中西合璧的長青金曲。

## 諧趣粵曲

其後，南聲見成績美滿，再接再厲，邀請鄧寄塵灌錄粵曲唱片《呆佬拜壽》，由他一人分飾呆佬和老爺兩把聲。曲、詞由朱老丁和鄧寄塵聯合編寫，合唱者為著名花旦羅麗娟。

此曲後來唱到街知巷聞。劉東也成立了娛樂唱片公司，他見到鄧寄塵的《呆佬拜壽》十分暢銷，便興起製作另一張粵曲唱片《呆佬添丁》的念頭。鄧寄塵為灌錄這張唱片，收了一千港元酬金，同是與羅麗娟合唱，並加入了杜國威演唱兒子。當時，羅麗娟即將移居美國，時間緊迫，故特邀朱老丁撰曲，日夜趕製。幸好得到各方面的配合，唱片最終灌錄完成，羅麗娟隨即遠飛美國紐約。

童年時期的杜國威，已是麗的呼聲的「播音神童」，灌錄《呆佬添丁》是他和鄧寄塵、羅麗娟二人的第一次合作。可惜，因為他當時年紀小，對很多細節包括在何處錄音、怎樣操

杜國威童年時與鄧寄塵合作《呆佬添丁》

148

曲等已印象模糊。不過他卻記得，曾有段對白說「床前明月光」是王維的詩，其實不對，應該是李白的詩。在錄音時，他只是按照原本曲白來讀，但其他在場的人也沒想到要修改這個錯處。及至唱片推出後大受歡迎，多年來多次再版，錯處卻不能修改。杜國威回憶，那時灌錄唱片需要一氣呵成，難以逐段逐句來錄，不像現在錄音科技先進，可以逐句來錄，然後逐句更改。這個錯誤對他來說，是一個無法彌補的遺憾。

往後，鄧寄塵推出多張諧趣粵曲唱片，貫徹風格，如《爛賭王夜哭狗喪》、《探月姻緣》、《麻雀王香江自刎》、《錯祭未亡人》、《阿福賣花》、《阿福遊世界》等。值得一提的是一張名為《全家福》的專輯，由鄧寄塵、李寶瑩、馮展萍、莫佩文、唐美合唱。當中鄧寄塵聲演阿福、老爺和奶奶三個人物，馮展萍是榮光，莫佩文是華仔，唐美是英女。歌詞由朱頂鶴編撰，聽來惹笑風趣，唱情真摯，寓意吉祥，喜氣洋洋，深受歌迷青睞。

## 鑽石唱片的發展

鑽石唱片（Diamond Records）是香港的一家唱片公司，是葡萄牙人 Ren da Silva

成立的 Colonial Trading Company 旗下的分公司，約於一九五〇年開業。鑽石唱片初期以代理外國進口唱片為主，美國的水星唱片（Mercury Records）為其合作夥伴，並曾在佐敦設立專門店。一九五四年，為了縮短船期所帶來唱片出版的延誤，Colonial Trading Company 和 Mercury Records 於香港成立 Diamond-Mercury Records Co. Ltd.。辦公室起初設於中環雪廠街的顯利中心，還在土瓜灣炮仗街設立唱片印製工場，積極拓展香港及東南亞市場。

約一九五九年，Ren da Silva 的女兒 Frances da Silva 加入公司。當時公司的唱片專門店有兩家，分別設於尖沙咀漢口道和中環皇后戲院旁的戲院里。一九六〇年代中期，隨着披頭四（The Beatles）在香港掀起熱潮，不少本地青年合組樂團湧現。鑽石唱片的經理林振業（Lal Dayaram）負責發掘本地樂隊，自一九六五年起，曾為不少本地樂隊出版唱片。當時，香港大部份本地樂隊都被鑽石唱片簽下。至一九六九年，本地流行樂隊開始退潮，鑽石唱片亦於一九七一年售予寶麗多唱片（後來的寶麗金和現時的環球唱片前身）。二〇〇四年起，環球唱片陸續發行一批鑽石唱片的復刻專輯，當中一九六五年由鄧寄塵和李慧合唱的《鄧寄塵之歌》深受歌迷歡迎。二〇二〇年，全

《鄧寄塵之歌》與李慧合唱

《一品窩》與鄭幗寶合唱

《經紀王夜祭阿飛》是鑽石
唱片罕有粵曲製作

數五十七張鑽石唱片復刻版光碟由環球唱片推出。

鑽石唱片的本地唱片製作始於一九六○年，公司先後簽下江玲、方逸華、潘迪華、鄧寄塵、The Fabulous Echoes 樂隊，唱片由菲律賓樂手 Celso Carrillo 和 Vic Cristobal 負責監製灌錄。其出品的中英雙語混合大碟，為本地樂壇另定音樂方向，大受樂迷歡迎，甚至在菲律賓、星馬地區、泰國等都非常暢銷。

其他歌手還包括澳洲和日本紅星，而來自本地的有由顧嘉煇監製的鳴茜、顧媚及麥韻等，呂紅亦灌唱了一批粵語流行曲，可見鑽石唱片的出品多元化，並不局限於西洋音樂。一九六五年，Frances da Silva 帶領 The Fabulous Echoes 往美國發展，把本土樂隊推向國際。

一九六一年，鑽石唱片開始主辦外國歌星演唱會，如 Bobby Rydell 於北角皇都戲院舉行的演唱會。一九六二年，則有 Bobby Vee、The Ventures 和 Jo Ann Campbell 的演唱會。一九六三年，公司先後贊助 Eartha Kitt（大會堂）、Louis Armstrong & the All Stars（大會堂）、Chubby Checker（南華會球場）、Patti Page（大會堂）的演出。鑽石唱片在不同的演唱會中動用旗下歌手，如江玲、鄧寄塵、潘迪華等擔任演出嘉賓，或由 The Fabulous Echoes 負責伴奏。由鑽石唱片主辦的演唱會還有 Pat Boone、Ella Fitzgerald 和 Herman's Hermit 的演唱會等。鑽石唱片實在是香港娛樂事業國際化的先驅。

**扭腰舞王 Chubby Checker**

一九六三年二月十二日至十三日，Chubby Checker 在加路連山南華會球場登台獻

唱，客串嘉賓有「香港甜心」江玲、鄧寄塵、意大利樂隊 Giancarlo、二人合唱團小天

使、The Fabulous Echoes 等。門票分為十四元一角、十元六角、七元六角、四元七角、

三元五角五種，在尖沙咀天星碼頭發售。主辦單位在球場上搭起大棚作為舞台。表演

當天寒流襲港，大棚面向北方的一號看台，不少觀眾需帶備大褸、棉袍，更有人帶備

毛毯，對抗寒風。

Chubby Checker 是美國著名流行歌手，更有「舞王」稱號。他的名曲糅合不同類

型的舞蹈，風靡全球樂迷。例如，一九六○年的名曲 The Twist、Let's Twist Again 配

合了扭腰舞；Pony Time 則配合了小馬舞。一九六二年推出、配合連步舞的 Limbo

Rock，更是超級經典。

當時，南華會認為應該邀請一位香港男歌手參與 Chubby Checker 這次演唱會，鑽

石唱片便去找鄧寄塵，立即獲答應。新馬師曾知悉後，還抽着煙笑說：「喂！搵你做

香港代表喎！」鄧寄塵這才明白是大件事，唯有硬着頭皮，想到是代表香港出場，便

穿上馬褂。當鄧寄塵到達會場，記者要求他與 Chubby Checker 合照。由於二人互不相

識，Chubby Checker 望了鄧寄塵一眼後，竟說 No，令鄧寄塵心內咕咕作氣。

鑽石唱片在 Chubby Checker 正式表演之前，安排香港的嘉賓演出，為演唱會先行熱身，製造氣氛。當時，一位菲籍女歌手一邊唱歌，一邊把鄧寄塵引領出台，奈何他不懂跳舞，只好硬着頭皮表演，他又趁機扮搖擺跌倒。結果鄧寄塵和 The Fabulous Echoes 表演《墨西哥女郎》一曲後，獲得熱烈掌聲，竟比舞王的更多。Chubby Checker 演出後，記者又提議二人合照，鄧寄塵這次有樣學樣，回贈了舞王一句 No。

演唱會當天，大會另外安排了連步舞比賽，讓樂迷大展身手。這種舞據說是基於中南美洲千里達島傳統的舞蹈競賽，比賽時所有參賽者必須面部向上、後背朝地，讓身體通過橫杆下方。在通過時，身體不能與橫杆接觸，除了腳以外身體不能觸碰

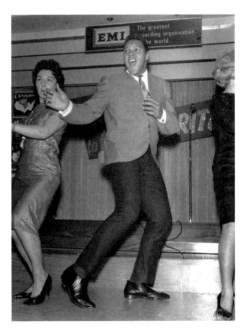

Chubby Checker 演唱會廣告　　　　Chubby Checker 的舞姿

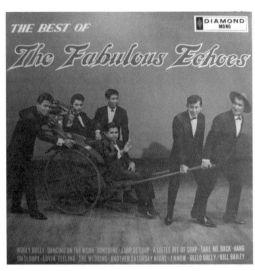

The Fabulous Echoes 樂隊專輯

## 金曲天后 Patti Page

Patti Page（一九二七——二〇一三）
是美國著名流行音樂女歌手。她在一九五
〇年代是最暢銷的女歌星，生前一共售出超
過一億張唱片。她在一九四七年與水星唱片
簽約，憑單曲 *Confess* 走紅。*With My Eyes
Wide Open, I'm Dreaming* 成為她第一首售
出過百萬的單曲。直到一九六五年，她共有
十五首單曲銷量超越百萬。

地面。當每個參賽者都以這種方式通過橫
杆後，杆子的高度會稍微降低。到最後只
剩下一個參賽者能通過橫杆時，比賽便結
束。

她的首本名曲 Tennessee Waltz 在一九五〇年灌錄，除了是二十世紀最暢銷的單曲之一外，也是田納西州九首官方州歌的其中一首。名曲 Tennessee Waltz、All My Love、I Went to Your Wedding 和 (How Much is That) Doggie in the Window 先後在一九五〇年至一九五三年間，登上 Billboard 雜誌暢銷排行榜首位。踏入一九七〇年代，Patti Page 集中創作鄉村音樂，直到一九八二年前，她的作品已經常登錄各大鄉村音樂排行榜，是少數橫跨五十年也有作品登上鄉村音樂排行榜的歌手。

啟用於一九六二年的香港大會堂，是香港首個公營文藝演出場所，這座城市化建設令市民養成購票的習慣，認識一人一票的規定。一九六三年五月三十日，Patti Page 在大會堂音樂廳舉行演唱會，場次分為

Patti Page 所贈簽名照片　　Patti Page 演唱會廣告

晚上七時及九時。門票於大會堂售票處及鑽石唱片公司發售，分為六元、十元二角、十五元四角、二十元六角、二十五元八角五種。

這次演唱會也請來鄧寄塵、The Fabulous Echoes、鑽石大樂隊為嘉賓。演唱會上Patti Page 十分親切，贈送了她的親筆簽名照片給鄧寄塵以作留念。鄧寄塵珍而重之，並保存至今。經常於世界各地演唱的 Patti Page，休息一晚後，翌日就啟程澳洲展開兩星期的演出。

## 再鑄新曲

一九八〇年，鄧寄塵復出影壇後，也獲唱片公司青睞，相約他灌錄新唱片。鄧寄塵自移居加拿大後，在空閒時間喜撰新曲，每在茶座寫至深夜才回家。粵曲需要由頭到尾用上一個韻才會好聽，故他時常為了一個韻腳，聯想一句歌詞而花費數天。結果，只是兩首新曲就用了一年多才能完成。他和白鳳英合唱的新曲包括《新潮爛賭二》和《宋江大鬧烏龍院》，由鄧寄塵撰曲，廖森任音樂領導。在《宋江大鬧烏龍院》中，故事演變成非常好笑的版本，因為鄧寄塵寫的宋江不是梁山好漢，而是現今帶狗馬纜

《後母教女》廣告　　　　　　　《新潮爛賭二》和《宋江大鬧烏龍院》
　　　　　　　　　　　　　　　廣告

的宋江，閻婆惜則是烏龍舞廳的舞女。

　粵劇花旦吳美英，在一九八二年與鄧寄塵灌錄了《呆佬拜壽》、《阿福行正桃花運》等粵曲，《後母教女》、《阿福行正桃花運》等粵曲，這些應該是鄧寄塵最後推出的粵曲作品了。鄧寄塵認為，他早於一九五〇年代灌錄的粵曲，在音樂演奏和製作方式上都比較老套，故有意把舊作重新整理灌錄，以流傳後世。不巧，唱片公司也有意玉成此事。吳美英回首過去，當年跟隨廖森習唱，在機緣巧合下，廖森把自己推薦給鄧寄塵。為了推出這些唱片，鄧寄塵特意和吳美英拍攝了多款不同表情動作的民初造型獨照及合照，可見鄧

158

吳美英曾與鄧寄塵灌錄雷射唱片

寄塵十分重視這次灌錄。

那時，吳美英是初入行的新人，自然感到壓力。幸好，廖森勤於替她操曲，把新舊曲都唱到鄧寄塵所要求的水平。雖然鄧寄塵編的歌曲詼諧逗趣，但錄音時卻絕不「爆肚」，完全跟從曲白來唱。另外，令吳美英印象深刻的，是鄧寄塵做事非常認真和有效率，因為當年灌錄唱片，除了要租用錄音室，也需聘請音樂師傅、收音師等，所以必須在數小時內錄好一張唱片，否則因犯錯而拖延，製作成本就會增加。

# (5) 海外登台

## 出埠南洋三月

一九五〇、六〇年代，香港影星和歌星已有往南洋登台掘金的經驗。從鄧寄塵的回憶錄看到，他在新加坡登台時，剛巧李香琴和蕭芳芳也在個別戲院登台。當地街道上的廣告招牌盡是他們三人的名字，好不熱鬧。

星馬一帶的照相館，每逢有藝人來登台演出，必派員接洽，懇求藝人前往影樓拍照，不收費用，並且會贈送數千張相片給藝人分派。原來照相館會把藝人的相片放大，掛在門口以收宣傳之效。另外，亦有照相館發售印有藝人簽名的相片，可謂名利雙收。

一九六三年十一月四日，鄧寄塵聯同歌

鄧寄塵、盧筱萍往南洋登台的宣傳單張。

伶「天堂小鳥」盧筱萍，乘坐馬來亞航空公司班機飛往新加坡。翌日於國泰酒家龍廳舉行記者招待會。二人此行是應星洲榮華影業公司及香港幸運唱片公司邀請，走訪新加坡、吉隆坡、檳城、怡保等地，隨粵語片《狀元巧破蜜蜂計》（一九六三）登台唱曲獻技，預算逗留三個月。此行並有幸運唱片公司的劉紹傳及音樂人員黎浪然陪同。

當時，鄧寄塵本來建議香港的諧劇節目暫停三個月，但遭上級反對，認為受歡迎的諧劇不可能停播。折衷之計，是要求鄧寄塵出發前進行錄音，儲存足夠聲帶始可成行。

## 星洲之行被賣

過埠表演得着不少，除了酬勞高外，還可免費遊埠，一睹異地風光。享負盛名的藝人，所到之處均得到當地華僑熱愛。在未開始演唱前幾天，例必前往各僑團拜訪，暢聚談天，非常親切。有些更拋下業務，充當司機導遊，設宴招待。鄧寄塵、盧筱萍就曾拜訪鄧氏宗親總會、南順會館等組織，又參觀廣安百貨，行程緊密。

香港麗的呼聲也趁鄧寄塵出埠，把一批公函交予他，因為他的諧劇聲帶在星馬各地播出多年，聽眾對節目早已印象深刻。鄧寄塵借此次登台可順道拜訪各地的麗的呼聲

聲。新加坡的麗的呼聲就為鄧寄塵舉行了諧劇大王蒞星歡迎會，把電台大堂擠得水洩不通。聽眾為了索取鄧寄塵的相片，竟連他的外衣也扯破了。

不過，這次走埠演出最令鄧寄塵不滿的，是代理人的處事方式。例如，代理人要求他在香港先行錄製表演時用的歌曲。如是合唱的，就要他與盧筱萍再錄，如是獨唱的，則用唱片翻錄。故開場表演時放出的聲帶，錯漏百出，如宣佈甲曲卻播了乙曲，或者歌曲少了一兩句，甚至是中途放出。鄧寄塵認為這樣實有欺騙觀眾之嫌，而且放出聲帶時，歌者要配合口形，還要注意神態。聲帶錯誤，反令表演者欠缺自然。

由十一月六日開始登台，演出兩天後，當地觀眾怨聲載道，竟批評盧筱萍不會唱歌，要播放聲帶代替。主事人見情況不對，立即請黎浪然領導當地樂隊拍和，鄧寄塵、盧筱萍現場演唱，才能滿足到觀眾。鄧寄塵覺得自己身為諧角，習慣臨時把語句變更，以博取觀眾一笑，而且要見境生情，不能夠被聲帶束縛，這樣演出才能增加現場氣氛，收到應有的效果。他們此行在新加坡完成了寶石、璇宮、快樂三家戲院的登台表演。

之後，星洲的公司的代理人又再與鄧寄塵接洽，邀他前赴星馬登台，訂明隨片登台表演諧劇及唱歌，為期三個月，每天去兩家戲院表演共八場。酬金每天八百元，食

162

宿和機票費用由公司負責。不料演出當天，代理人竟改口說要到三家戲院登台，還要做午夜場，變成每天登台十五場，每場唱三首歌，一天四十五首歌，這對於歌者來說是一種酷刑，任憑你是甚麼金嗓玉喉，聲帶也會受影響。鄧寄塵無奈下只好與公司交涉，但公司卻把責任推到代理人身上，代理人卻說不出原委，只說戲院早掛起滿座招牌，不能退票，勸他勉為其難。鄧寄塵見孤掌難鳴，加上人地生疏，自問全無勢力，只有任人宰割。況且他的護照及一切證明文件都被扣起，寸步難行，只能啞子吃黃連，有苦自己知。

## 馬六甲驚魂

鄧寄塵和盧筱萍於星洲逗留了半個月，在十一月二十一日乘飛機轉赴吉隆坡。公司職員在機場閘口吩咐他們放心登機，說見到其他乘客下機便可跟隨下機，之後他們會見到有人獻花等歡迎儀式，代理人會先行到當地迎接。他們登上的飛機原來是一種小型的內陸機，機上沒有冷氣系統，每人座位上只有一把葵扇，供撥涼之用。當地天氣常在三十度以上，加上飛機低飛，悶熱情況不足為外人道。

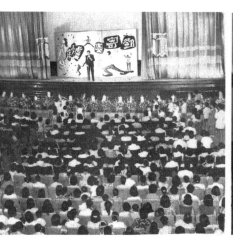

鄧寄塵隨片登台演出盛況

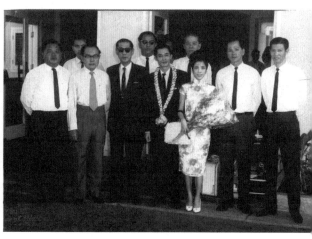

鄧寄塵、盧筱萍與當地僑胞留影

飛機終於降落了，乘客魚貫下機，鄧寄塵和盧筱萍也跟隨下機。到了關員檢查閘口，遠望不見有人迎接，場面冷清。由於關員說馬來亞話，鄧寄塵和盧筱萍與關員無法溝通。猶幸有位廣東乘客代為查詢，鄧寄塵說他們是前往大華戲院登台，但關員卻說馬六甲這裏根本沒有大華戲院。他們恍然大悟，原來他們去錯了馬六甲，難怪不見代理人和歡迎的人群。在此危急形勢，鄧寄塵和盧筱萍立即飛奔到飛機前揮手示意。於是機師再打開機門，他們才得以坐回飛機。幸好飛機還未飛走，否則便要在馬六甲停留一晚，而當晚於吉隆坡的登台便要告吹了。

這次終於抵達吉隆坡機場了。他們見到一

面長長的紅布，寫上「歡迎鄧寄塵先生蒞臨登台」的字樣。公司之女職員手攜鮮花相獻，還有其他記者和麗的呼聲的訪問，他們之後才回酒店休息。鄧寄塵和盧筱萍終於趕及晚上在吉隆坡大華戲院演出。當晚的表演嘉賓除了得到主會的錦旗、觀眾的銀紙牌外，還會收到金牌。鄧寄塵在大華戲院曾接受新玫瑰電髮廳經理張耀明及陳惠珍贈送的金牌各一面。

十二月五日，為吉隆坡登台的最後一天。

他們在十二月六日早上即轉赴怡保星光大戲院登台。其後大半個月，他們以怡保為大本營，再往金寶芙蓉萬里望等埠。鄧寄塵和盧筱萍每天早上要整裝候車出發，每到一個埠都要花數個小時，在三十度的氣溫下加上交通工具沒有

新玫瑰電髮廳贈送鄧寄塵的金牌

下篇 長存藝海

冷氣，慘況可想而知。而且，因為公司下令，表演者不得外出露面，以免影響收入，故他們只能在小旅館休息。旅館面積非常小，連同樂隊一行，根本無處坐立，各人只能呆坐床上等候晚上演出。

## 病倒檳城收義女

一九六三年十二月三十一日，鄧寄塵和盧筱萍聯袂飛抵檳城岦六拜機場，得到當地的奧迪安戲院經理林松華、榮華公司代表譚廣鴻、檳城麗的呼聲主任杜宗讓迎接。

不過，因為戲院未能提供檔期，主事人與鄧寄塵商量後，增加太平和美羅兩地各五天登台。因為太平的人口多，公司指定太平的收入全歸公司。適逢到太平之時，外圍的廣東人與當地人發生糾紛，並且涉及傷人事故，故登台那天很少廣東人入座，影響了收入。之後，鄧寄塵等人到美羅登台時，收入卻奇佳，且打破歷來紀錄，令他們意料不及。

大概因為疲勞和炎熱之故，鄧寄塵於檳城登台時病倒了。鄧寄塵帶病之下，卻接到戲院經理來電，囑咐他前往酒家赴宴，說有位莊先生要為他「洗塵」。鄧寄塵稱自

166

己抱病，本欲推辭，但經理說莊先生擔保他們入境，如果不賞面，可能要他們出境。他面對滿席佳餚卻沒法大吃大喝。之後他與莊先生寒暄一番，便由經理攙扶返回戲院登台。

翌日，鄧寄塵再於奧迪安戲院登台，忽見在怡保相遇的陳美芳，原來她住在檳城。她得悉鄧寄塵病倒，即為他洗衣和煮藥。人地生疏，異鄉染病，鄧寄塵幸獲照料，心感欣慰。後來陳美芳的母親提出為女兒和鄧寄塵上契，並在台上贈送金牌，作為上契之禮。鄧寄塵也在登台的最後一天於酒家設宴，還招待記者們慶祝。一九六四年一月九日，鄧寄塵等人由檳城返抵新加坡，停留一天，於一月十日飛返香港。

他騎虎難下，唯有抱病出席。

## 越南獻技

在鄧氏家族收藏的相片中，包括許多當年鄧寄塵往東南亞登台的資料。不過，鄧寄塵在《我的回憶》中，未有提到他在越南登台的事蹟和年份，只能找到數張於機場拍攝、或刊登在當地報章關於他拜訪當地僑領、或他和一群知名藝員、歌星的合影相片（見附錄三）。有一張合照上除了有鄧寄塵，還有白鳳英、譚炳文、李香琴、森森、

斑斑、羅蘭和鄭少秋。後來，由於沒有頭緒，就用以上每個人的姓名，在各種網上報刊、社交媒體逐個搜尋，最終找到一位越南朋友，他在面書上刊出了一張鄭少秋的黑白照，說明他曾在大光戲院登台。資深記者潘惠蓮也提供了李香琴的有關報道[11]，指她參與大龍鳳慶紅佳大會串，場場爆滿，為了粵劇演出，遂向越南娛樂商，要求延期離港。

可以估計，鄧寄塵和其他成員大約在一九七一年十一月到越南演出。從拜訪當地僑領的相片中，看到橫額寫上「歡迎寄塵家先生暨香港影星歌劇團蒞臨訪問」，相信他們以「香港影星歌劇團」名義登台。羅蘭說過，此行二十多天，沿途上李香琴很照顧她。

鄧氏兄妹也提供了一則父親鄧寄塵在越南遇上的靈異事件。

他們憶述：「爸爸跟另一個人同房。早上醒來，那人就罵爸爸像個

⑪見《工商晚報》，一九七一年十月二十六日。

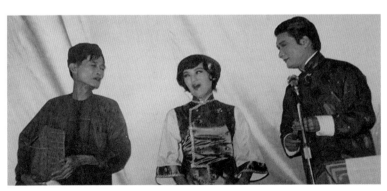

左起：鄧寄塵、李香琴、譚炳文於越南登台。

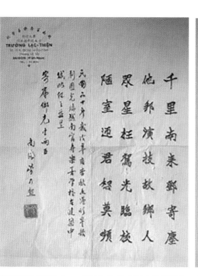

越南飽經戰火，很多文物已無跡可尋。難得鄧寄塵保存了這些珍貴的文物。

小孩一樣，半夜兩次把他的拖鞋放到了床的另一邊，令他上廁所時找不到拖鞋，叫他第二晚不要再玩。爸爸當然不認，兩人便吵起來。」兄妹續說：「其後森森的媽媽罵他們二人下流，竟然叫妓女，因為昨晚見到有個穿越南服裝的長髮女子進入了他們的房間。他們才知是遇鬼。酒店的職員這才告知他們這種事已經不是第一次發生，叫他們立刻買元寶蠟燭拜祭。」

## 加拿大隨興登台

移居多倫多後的鄧寄塵，偶然如果時間配合，也會參加當地舉辦的演藝節目。一九七五年，他應飛虎體育會的邀請參加聯歡演出，演出地點位於皇后東街七三五號的聯華戲院（La

Plaza Theatre），該戲院歷史十分悠久，早於一九○九年已啟業。演出當晚門票由人人電業公司贊助，分別是加幣三元、四元、五元及六元。

這次演出由鄧寄塵任諧劇導演，岑南羚和李技能等任音樂領導，伍景春任宣傳主任，劉榮和蕭殿廉監督，劉希揚策劃。演出嘉賓包括森森、斑斑、鄭錦昌、鄧寄塵、劉麗雅、陳均能、岑南羚、衛彬、伊玲等。

到一九七六年七月十日至十一日，鄧寄塵又參與由陳齊頌籌組的歡樂劇藝社的演出，演出地點在哈拔街一八○號的中央工藝學院大禮堂。當天的登台節目包括粵語流行曲、時代曲及兩套短喜劇。演出嘉賓包括岑南羚、周婉侶、鄧寄塵、劉麗琼、鄭偉志、黎彪、楊建煌、陳齊頌等。

他們當天隨着電影《歡樂人生》（一九七○）登台演出。杜平與陳齊頌為極受歡迎的綜藝節目《歡樂今宵》的中流砥柱，二人成立了頌藝影業公司拍攝此片，由胡美屏擔任編導。《歡樂人生》以當紅電視藝員薛家燕、譚炳文、沈殿霞、王愛明作號召，並邀來紅歌星鍾玲玲、奚秀蘭、鄭錦昌等人客串，觀眾欣賞到輕歌妙舞，享受源源不絕的歡樂。

陳齊頌籌組歡樂劇藝社

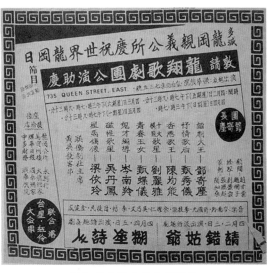

於加拿大登台的宣傳廣告

加拿大登台

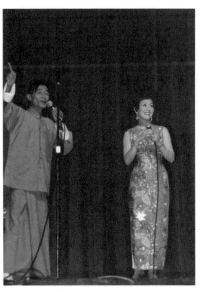

鄧寄塵、陳齊頌登台獻唱。

# (6) 電視先驅

## 首次電視演出

一九五七年四月，麗的呼聲獲香港政府頒發有線電視的牌照，於同年五月二十九日正式啟播。麗的呼聲投資四百萬港元創辦的「麗的映聲」，不但是香港首個、更是全球華人地區第一個電視台。由於以有線傳播，要收看除了支付二十五港元月費外，每月還要支付四十五港元電視機租金，而且每天的廣播時間只有晚上四個小時。對當時月薪只有約一百港元的打工仔來說，「睇電視」絕對是非常昂貴的娛樂。

電視台開幕當天，邀得港督葛量洪伉儷主持典禮。麗的映聲在開台時，僅有六百四十個租戶，全盛時期租戶達十萬個。電視台每天播放兩小時節目，初期節目內容包括新聞和體育消息。啟播當天由晚上七時播至九時，首映電視節目包括：「啟播、開幕儀式、節目報告」（七時至七時半）、「公司主席致辭」（七時半至七時四十分）、「晚間新聞及天氣預報」（七時四十分至七時五十分）、「香港教育」（七時五十分至八時）、「香港電影」（八時至八時五十五分）、「最後新聞及天氣預報」（八時五十五分至九時）、「明日節目預告、收播」（九時至九時零一分）。

172

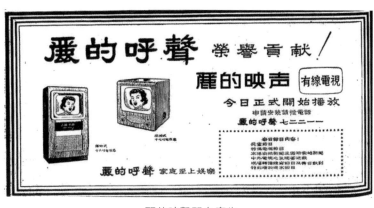

麗的映聲開台廣告

## 增設中文頻道

麗的映聲開台初期以英語節目為主，直至一九六三年才增設以粵語為主的中文頻道。當年九月三十日，中文頻道開台的第一個趣劇名為《妙趣橫生》，是香港電視史上第一個中文趣劇，也成為電視趣劇鼻祖。麗的映聲這時候每月用戶增加了過千。可

一九五七年五月三十日，開台第二天，各大報章都刊登電視台節目表。麗的映聲最初只設一條頻道，中英文節目均包括在內。在當天的中文報章上，不見鄧寄塵的名字，只見八時三十分：粵語話劇《劉不溫》。但在英文《南華早報》上卻清晰地列出：8:30p.m., Lee Pak Wan, A Play in Cantonese with Tang Kee Chan。對照起來，應該是鄧寄塵的首次電視演出。

惜，有關這個年度的中文頻道演出資料十分匱乏，經過查考多份報章雜誌，仍無法確認鄧寄塵有否參與《妙趣橫生》。

麗的映聲中文台的大部份節目都是外購歐美原聲節目，但這些節目未經重新配音，也沒配備中文字幕，最初未獲廣大觀眾收看。不過，隨着用戶增加，外國片逐漸加入粵語配音，自製的節目也逐漸增加。這一時期中文台每天的播出時間由上午十一時至午夜為止，星期日則提前到上午七時開始。英文台廣播則從下午三時半至午夜為止。當時播映節目均是以黑白為主。

國際電影懋業公司（電懋）改組後，鍾啟文轉投麗的映聲，成為中文台主持人，並且把舊部張清、卜萬蒼、丁皓等人一同帶過來。麗的映聲的中文頻道因而增加了一些創新的電視節目，包括：烹飪、插花、工藝、戲曲欣賞等。另外，由莊元庸編導的《影星生活》、《現代婦女》，由亦舒和簡而清主持的《電影雜誌》等都是新嘗試。

在遊戲節目方面，有梁舜燕⑫主持的《全家福》、李鵬飛主持的《我是偵探》、鄭君

---

⑫ 梁舜燕（一九二九──二〇一九），一九五七年四月加入麗的映聲，擔任電視播音，負責木偶戲配音和主持《女人世界》、《麗的音樂會》兩個節目，又兼職報幕員，一九六〇年成為全職高級報幕員，同年起兼任話劇演員。一九六三年獲委派任麗的映聲中文台新聞報道員，曾於一九六四年至一九六七年連續四年獲得「最受歡迎電視女藝員」殊榮，被譽為香港最早的電視明星。與黎婉玲、龐碧雲合稱「麗的三花」。

亦舒（中）和簡而清（左）主持的《電影雜誌》

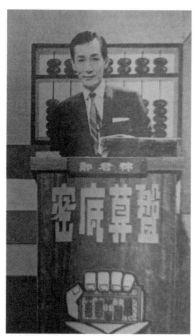

鄭君綿主持的《密底算盤》

綿主持的《密底算盤》等。由於當時粵語片式微，一些電影紅星如吳楚帆、張瑛、丁羽等，都轉而參與麗的映聲的電視製作。

## 吸納四方人才

一九六五年，麗的映聲為配合中文台的發展，增添了辦事處。辦事處位於窩打老道的冠華園大廈，佔地二萬平方呎，開幕當天邀請到吳楚帆、張瑛、胡楓、丁皓、方心等紅星剪綵。

此時，麗的映聲正密鑼緊鼓，在廣播道籌建新電視大廈，後於一九六八年建成。

一九六六年，麗的映聲舉辦全港首屆電視藝員訓練班。翌年畢業的藝員有：汪明荃、森森、黃楚穎、蘇淑賢、鄒世孝、禤素霞、奚秀蘭等。一九六八年，根據主任宗維賡宣佈，共有一千一百一十六人報名。監考新人委員會成員包括鍾啟文、尹德華、宗維賡、鄭孟霞、張清、梁漱華、簡而清、高亮及綦湘棠。初試內容有外型、面貌、聲音、筆試四項。當年畢業的藝員有：李司棋、黃淑儀、黃韻詩、梁小玲、鍾偉強、盧大偉、文麗言、謝月美等。

吳楚帆在電視劇《虎穴擒兇》的造型

## 《週末趣劇》

麗的映聲其中一個節目，名為《週末趣劇》，逢星期六七點至七點半播出，主要由張清編導，偶爾會以「策劃」的名義邀請鄧寄塵演出。星期六演戲，每次都是星期一才接到劇本，各人回家熟讀後，到星期五晚上八時起一直綵排至七時。星期六那天必須下午四時回電視台化妝，然後再綵排至七時正式直播。鄧寄塵曾演出過《不怕妻協會》、《掘金記》等劇，而經常和他合作的演員有梅欣、雷煥璇、陳怡、梁舜燕、鄭子敦、安偉璉等。

其中，梅欣演戲時走梁醒波的戲路，又有「新梁醒波」之稱。他沒有與麗的簽約，只要沒有與電影拍攝撞期，他就會參與電視演出。梅欣認為拍電影比拍電視直播容易得多，因為拍電影時如果導演覺得不理想，可以再拍幾次，但是電視直播就不能夠重拍，連錯一點點也不行。若一同演出的演員臨時忘記對白，那就更加痛苦，不得不運用急才。

梁舜燕（右二）、鄧寄塵（右一）的造型。（阮紫瑩藏品）

梁舜燕（左三）、鄧寄塵（中）、鄭子敦（右二）。
（阮紫瑩藏品）

《掘金記》宣傳圖片

## 免費彩色電視廣播

一九六七年，電視廣播有限公司投得首個無線電視牌照，十一月正式啟播，這對麗的構成重大威脅。無綫電視的翡翠台和明珠台同時提供中英文節目。當時香港市面，大量由德國、日本、英國生產的黑白電視機上市，免費電視也日漸普及。無綫電視在啟播首五年只提供黑白電視廣播，而且本地節目較為簡單。直到一九六九年，便有彩色電視製作試驗，包括《香港節》、電視劇集《鼠縱隊》，和試驗中的《歡樂今宵》。一九七一年六月，已有彩色製作的電視劇集《西施》，至十一月十九日，《歡樂今宵》成為全香港第一個以彩色製作的直播節目。

麗的映聲的有線服務牌照於一九七三年四月三十日結束。政府之後向麗的頒發免費地面廣播服務牌照，同年十月，麗的開始以免費無綫服務，並易名為「麗的電視」。十一月，為了轉為免費彩色廣播，麗的曾停播一個月，後於十二月一日改為免費彩色電視廣播。不過，由於無綫電視啟播後已搶佔了免費電視廣播的數年先機，麗的電視的收視始終較差。

# 二、社會貢獻

## (1) 慈善為懷

很多演藝人在成名後，都會參與慈善活動，以本身力量回饋社會。鄧寄塵也不例外，數十年來身體力行，參與過不少善舉。可惜，過往許多籌款活動資料散佚，搜尋不易。以下找到一些相關報道與讀者分享。

### 伶星慈善遊藝大會

一九五五年五月二十七日，據報章報道，伶星兩界發起籌備義演，以救濟同業貧病死亡與撫恤遺孤。第一批贊助人有紫羅蓮、白燕、張活游、張瑛、黃曼梨、梅綺、李清、周坤玲、任劍輝、白雪仙等。同年七月二十五日至二十六日在普慶戲院，二十七日至二十八日在高陞戲院，分別舉行「伶星慈善遊藝大會」，為救助伶星同業的傷病及殘疾家屬。每晚均選演不同名劇折子戲。

第一晚在普慶的演出準八時開始。白燕代表來賓致謝辭：「近幾年來，由於商業

一九五五年七月報章報道

不景氣，娛樂事業大受影響，因此粵劇界和電影界的人多遭失業。他們生活困難，有的患病沒錢醫，變成殘廢而不能工作。有的尤其不幸，身故之後，遺下妻兒，無人照顧。電影界和粵劇界的熱心朋友有見及此，就組織演劇籌款，請求社會人士幫忙，希望籌一筆錢，以求解決他們的困難。」

每晚遊藝大會都有伶星版《六國大封相》上演，負責推車的有紫羅蓮、梅綺、黃曼梨、容小意、周坤玲、曾藍施等影星。參與封相的還有台前幕後人員，如馮志剛、珠璣、楊工良、南紅、胡楓、秦劍、左几、王鏗、吳楚帆、李晨風、吳回、陳皮、莫康時等。

## 南北紅伶大會串

一九五五年十二月六至七日，荃灣商會為籌募坊眾

午間的歡樂──諧劇大王鄧寄塵

免費診所及平民義校經費，於荃灣戲院舉辦兩天「南北紅伶大會串」。除名譽券外，門票定為十二元、七元、三元半三種。南北紅伶鼎力支持，晚上八時十五分舉行剪綵儀式，由新馬師曾、芳艷芬、余麗珍、曹達華、陳艷儂、關德興、王元龍、麗兒、上官清華等主持。

演出嘉賓眾多，包括：顧媚、謝家驊、何驚凡、譚詠秋、江平、梅芬、陳克夫健身學院、新梁醒波、陶三姑、檸檬、李錦昌、朱麗、呂文成、鄭惠森、雪艷梅等。鄧寄塵則負責表演諧劇。

## 唱片歌樂界救助貧童失學義唱

一九五七年，《華僑日報》成立救助學童計劃，引起社會各界廣泛關注，受惠機構有四十多間，包括保護兒童會、小童群益會、兒童康復院、兒童安置所等，同時為失學兒童提供助學金。一九五九年十二月六日，《華僑日報》主辦「唱片歌樂界救助貧童失學」義唱，於麗的呼聲舉行，由香港電台轉播。

參與義唱的名家有：梁以忠、張玉京（《明日又天涯》），天涯（《臥薪嘗膽》），

182

邵鐵鴻、呂紅（《彩鳳引金龍》），鍾雲山、崔妙芝（《姊妹碑》），梁瑛、李慧（《鬼妻》），梁麗、冼劍麗（《還釵記》），陳錦紅（《夢斷秦樓月》），月兒、鶯兒（《貧賤夫妻百事哀》），梅欣、陳鳳仙（《玉女懷胎十八年》），呂文成（二胡獨奏）等。

節目由晚上七時開始，備有七條捐款熱線。鄧寄塵在晚會上自撰自唱《可憐我呀》，一人唱演三個人物。

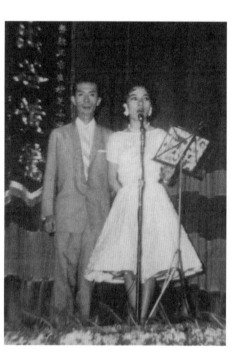

鍾雲山與崔妙芝

## 防疫遊藝宣傳大會

霍亂曾經是香港的致命疾病，在春夏之間最容易爆發。昔日社會的衛生防疫水平未如理想，為了防患未然，醫務處遂發起防疫運動。一九六二年四月八日，西區街坊福利會主辦「防疫遊藝宣傳大會」，於西環第三街真光戲院舉行，參與者有醫務總監麥敬時夫婦、副華民政務司李子農等。

大會上，由鄧寄塵表演諧劇《愛惜兒孫》，黃超武、李寶瑩合唱《艷陽丹鳳》。街坊福利會眾理事及紅伶紅星更以身作則，登台接受預防霍亂注射。然後，由醫務處全人合演話劇《血海深仇》，再由何非凡獻唱《鳳閣燈前碎玉簫》。散會後，醫務處在場外設置六個免費注射站，數千名居民紛紛排隊接受注射。

## 紅伶紅星賑助風災難民義演

一九六二年九月，颱風溫黛為香港帶來一場永不磨滅的大災難。當時香港懸掛十

何非凡

184

號颱風信號，暴風將海水吹入吐露港，導致沙田、馬料
水、大埔一帶幾乎被徹底摧毀。整個香港受到廣泛破壞，
其中約一百八十人死亡，五十三人失蹤，約三百八十人受
傷，約七萬二千人無家可歸。這場風災為香港市民帶來了
慘痛的回憶。

由於傷亡慘重，麗的映聲隨即舉辦籌款晚會，設立
熱線電話募捐，成為香港電視史上首個大型籌款義演，也
開啟了電視傳媒關心社會的先河。九月十八日，各界舉
行「賑助風災紅伶紅星歌唱大會」，由麗的呼聲、香港電
台聯合轉播，《華僑日報》、《星島日報》協辦。參與義
唱嘉賓眾多，包括：新馬師曾、白光、鄧寄塵、江玲、方
逸華、鳳凰女、譚蘭卿、黃千歲、譚倩紅、羅家權、馮寶
寶、何鴻略、張露、劉月峰、陳好逑等。

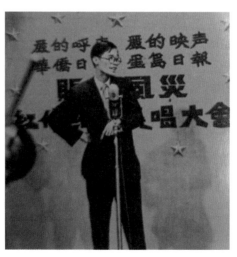

鄧寄塵參與義唱

## 足球義賽

另一項響應《華僑日報》的救童助學活動，是於一九六三年五月二十二日，由元朗（陸達熙客串）對東華會（姚卓然助陣）的足球義賽。該場比賽於旺角花墟球場舉行，五時半開球。同一天的四時半增設序幕戰，由肥佬隊出戰邵氏影城隊。

義賽當天有十四位紅星剪綵，計有方心、丁瑩、蕭芳芳、梅蘭、賀蘭、白茵、陳綺華、朱慧文、薛家燕、蔡艷香、陳寶珠、夏萍、梅芷、溫雯。半場休息期間，由鍾偉明、鄭君綿、鄧寄塵、曹達華四位男星負責義賣足球，共售出七個，得款七千九百港元，連門票收入，合共籌得一萬五千餘港元。

## 麗的呼聲中文電視台慈善遊藝大會

麗的映聲設立中文頻道後，曾於一九六三年九月三十日晚上八時半，在大會堂音樂廳舉行「麗的呼聲中文電視台慈善遊藝大會」。大會的主要目的是為香港防癆會、東華三院殘廢兒童救濟會籌募經費。大會由麗的映聲的節目主任張清、高亮、莊元庸領導，梁舜燕、龐碧雲、李碩賢、蔣光超擔任報幕。

慈善遊藝大會特刊及內頁

大會上節目豐富，其中有鄧寄塵、梅欣、陳怡、慧茵合演諧劇《銀鳳戲雙星》。

其他節目有：方逸華、華怡保、張露、董佩佩、蓓蕾、劉韻、甄秀儀等歌星演唱中西名曲；陳寶珠、沈芝華、李琳琳、李少鵬演出京劇《三岔口》；丁皓、小佩佩、梁醒波、劉恩甲、張清、鄧小宇、馬笑儂演出話劇《南北合家歡》；麥炳榮、鳳凰女、譚蘭卿、黃千歲、李香琴、劉月峰演出粵劇《刁蠻元帥莽將軍》等，南北影星共冶一爐。

鄧寄塵在移居加拿大後，也曾參加每年廣播界的百萬行善舉。

## (2) 春風化雨

一九五〇年代，薛覺先、上海妹、芳艷芬等粵劇界名伶，曾參加香港大學舉辦的戲曲藝術研討會，是演藝界和學術界互動之先河。想不到二十多年後，鄧寄塵也有機會在加拿大多倫多大學演講，可說是香港演藝界人士絕少碰上的機緣。

根據《翻騰年代的經歷——許之遠回憶錄》（二〇一九），當年多倫多大學東亞研究所要開辦「中國文化講座」，由朱維信教授主持策劃。朱教授是許之遠的學長，

對許之遠十分信賴，他託許之遠幫忙物色文化人物擔任主講嘉賓，授以客席教授身份。許之遠聯繫各方人物，他自己也主持一場演講。

「中國文化講座」由一九七八年一月二十六日至三月三十日，逢星期四晚上七時半至九時半，在聖佐治街一四〇號的多倫多大學圖書館學系二〇五室舉行。許之遠找到了鄧寄塵，並安排他負責兩場演講。當時鄧寄塵的演講主題是「廣播與幽默」和「中國近代戲劇、電影與電視發展面面觀」。講座的其他主講者，都是業界知名人士。講座內容如下：

| 日期 | 講者 | 講題 |
| --- | --- | --- |
| 一月二十六日 | 鄧寄塵先生 | 廣播與幽默 |
| 二月二日 | 陳魯慎先生 | 文學與社會 |
| 二月九日 | 何醒華先生 | 三十年代珠江流域的粵劇發展概況 |
| 二月十六日 | 梁鎮乾先生 | 陶淵明詩的特色 |
| 二月二十三日 | 許之遠先生 | 近體詩的寫作方法 |
| 三月二日 | 鄧寄塵先生 | 中國近代戲劇、電影與電視發展面面觀 |
| 三月九日 | 李子莊女士 | 中國藝術發展的趨勢 |
| 三月十六日 | 方梓勳先生 | 中國小說現代性源流的探討 |
| 三月二十三日 | 張梓堯先生 | 三十年代的新詩 |
| 三月三十日 | 華人協進會 | 加拿大華僑史 |

鄧寄塵在多倫多大學主持講座

「中國文化講座」的宣傳單張

第一場講座是「中國近代戲劇、電影與電視發展面面觀」⑬，鄧寄塵分別從粵劇、電影、電視三種藝術界別，分析它們獨特的發展過程。首先在粵劇方面，他由二十世紀初開始，透過京劇影響粵劇的演變，示範了一些實際例子，如官話、音樂的應用。繼而他又講述全男班、全女班，以至男女班的形成，還有粵劇舞台表演的變遷。他提及粵劇受到電影的衝擊，以及編劇撰曲人才凋零，社會娛樂和觀眾口味的轉變，令粵劇逐漸衰落。此外，他亦簡介了幻境新歌、歌壇和話劇的一些元素。

至於電影方面，鄧寄塵談到，電影誕生受到市場歡迎，成為衝擊粵劇的重要媒體。電影由無聲到有聲，黑白到彩色，經歷了數十載的急速發展，成為市民大眾娛樂至愛。在一九四五年至一九六五年，粵語片市場由香港伸展至東南亞，促使很多電影公司誕生。賣外埠的片花模式，令製作人容易獲取預付資金，吸引了不同製作公司加入市場競爭。在文藝片、武俠片、喜劇片、鑼鼓歌唱片當中，以鑼鼓歌唱片製作成本最低，因為片商只需事前以一天時間錄製音樂和歌唱片段，到達片場後播放聲帶，演

⑬ 第一場講座本為一月二十六日的「廣播與幽默」，因暴風雪改期至四月六日舉行。

員配合口形表演便可。而且，場景因有所限制，不用出外景，通常約七至八天便可完成。反之，其他片種約需十天時間拍攝。

鄧寄塵再談到電視的發展。他說，後來粵語片式微，香港地產市道興旺起來，住宅需求大增，很多片場和戲院都被拆卸，改建為高樓大廈。電影市場又開始萎縮，被新興電視媒體取代。電視機普及，加上引進無線廣播，不用特別安裝和支付月費，令觀眾可以安坐家中免費收看不同節目，不用外出或受交通影響。電視台包括無線、麗的、佳視，提供眾多電視節目任君選擇。而電視劇亦受到市民大眾關注，很多地區的觀眾也習慣追看長篇連續劇，例如《包青天》。

鄧寄塵再討論電視台的製作。電視節目與電影完全不同，電影可以分開鏡頭慢慢來拍，但電視製作必須一集一集地拍，一集完成便播出，然後再拍第二集。而且，電視台受資源所限，製作過程十分緊迫。如麗的映聲發展初期，只有一層樓作為錄影棚，故在場地限制下，只可搭建簡單場景，如果鏡頭稍為移位，就會見到「穿崩」。

鄧寄塵曾擔任麗的映聲的編導，負責製作，他留意到電影演員進入電視台，也未必習慣電視的拍攝模式。他指出，因為電視台同時有三至四個鏡頭對着演員，演員要

192

記着走位、熟習整場戲各演員的對白，還要整組演員互相配合。例如，他說張瑛經常忘記對白，也同意拍電視節目比電影難。

在另一場演講「廣播與幽默」中，鄧寄塵概括了自己一生的廣播事業。他由廣州廣播界開始，過渡到香港廣播界先鋒，見證了行業的變遷。另外，他的一人諧劇獲聽眾追捧多年，他也在講座中講述諧劇的要旨。鄧寄塵指出，以文藝潮流來看，普羅大眾比較容易接受幽默笑話，但幽默笑話不容易寫成，必須懂得運用諷刺、挖苦、尖酸刻薄的技巧，甚至無中生有，才能製作出笑料，故此，觀眾對電影諧星（如差利卓別靈）、戲曲諧角、馬戲團小丑，才會留下深刻印象。

對於廣播事業，鄧寄塵總是感到「講一天驚一天」，想不到轉瞬間便講了幾十年。

他又提到從西方醫學角度，笑對健康甚有益處，每天堅持小笑幾次，傳聞可以延年益壽。研究發現，笑可以增加身體免疫力，紓緩壓力，改善憂鬱、失眠等症狀。

在演講中，鄧寄塵即場示範了一人聲演多角的兩節短劇。第一場包括四個角色：職員、老闆、職員太太、老闆太太。故事說老闆有外遇，卻怕妻子知道，他願意支付職員三百元津貼，要他代為承認有外遇。不料，老闆太太卻通知職員太太，令職員太

太對丈夫施以懲戒。第二場名為《滿肚文章》，包括五個角色：老爺（醫生）、奶奶、護士、少爺、孕婦的丈夫。故事說老爺收到一封書函，奶奶、護士均看不明白，由少爺曲解文意給她們聽。隨後，老爺因事外出，孕婦的丈夫來求助，少爺胡亂給他一些治療方法。翌日，這位丈夫竟然攜來禮物致謝。

對於創作諧劇的苦樂，鄧寄塵坦白說：「諧劇並不易為，節目雖然帶給聽眾歡笑，但他們卻不明白主持人背後的辛酸，絞盡腦汁來尋找題材，又要曲解文意來製造幽默，並且觸及人生百態，才可達至笑中有淚的境界。」

講座中，有人追問鄧寄塵一人演幾把聲的秘訣。鄧寄塵表示：「一定要練習，角色之間的轉接不能斷掉，必須一句緊接一句，把握聲線高低的變化，才見功力！」重聽鄧寄塵的諧劇，男聲轉女聲，或者大人轉小童，快捷利落，毫無瑕疵，看似簡單容易，實在曾經過一番非比尋常的鍛煉。

「廣播與幽默」講座精彩節錄

「中國近代戲劇、電影與電視發展面面觀」講座精彩節錄

# 三、藝海長情

許多曾經與鄧寄塵共事的藝人，經歷多年，或已年邁，或已離世。經潘淑嫻女士、岳清先生等奔走聯絡，幸運地仍能找到不少藝人接受訪問，一同追憶鄧寄塵的藝壇往事。

## 薛覺先

每個人都會迷上偶像，鄧寄塵也不例外，他的偶像是萬能泰斗薛覺先。少年時在廣州，鄧寄塵經常流連東樂戲院後台門口，希望等薛覺先出來，一睹他的丰采。他唱曲也喜歡仿效薛腔，熟習薛氏名曲，每到電台演唱，也多選唱。後來，鄧寄塵來到香港進身電影界，某天在片場，周詩祿導演說，薛覺先想與鄧寄塵一聚，此話令鄧寄塵喜出望外。薛覺先隨後真的來到片場，與鄧寄塵熱烈握手。

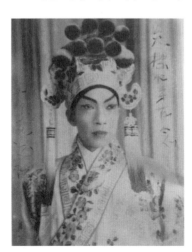

薛覺先

鄧寄塵與薛覺先寒暄一番，才知薛氏亦是他主持的諧劇節目的忠實聽眾。薛覺先對他說：「我每天必聽你的諧劇，你一個人要講數人聲音，用氣固多，不可不補，否則後患堪虞。」翌日，薛氏親筆抄了一張藥方送給鄧寄塵，囑咐依照服之為要。此藥方並以薛氏私宅「覺廬」信箋寫下，鄧寄塵認為難得偶像贈送，十分珍貴，如獲至寶，於是收藏此藥方永久紀念。

薛覺先手寫藥方真跡

## 蕭湘

廣播界超級前輩蕭湘，以「倫理小說」風靡各地，傾倒萬千聽眾。她認識鄧寄塵數十載，對於鄧寄塵的演藝事業，她認為最出色的就是他的諧劇。李我和蕭湘伉儷位於亞皆老街的大宅面積二千多呎，夫婦喜歡唱曲會友。約於一九六三年，李我曾主辦兩個曲藝社，逢星期二的聚會名為「無求弄樂軒」，逢星期五的聚會名為「知足弦曲苑」。每晚奏八支曲，約四小時。李我在《李我講古》第五集中，憶述把星期二的聚

196

會交給鄧寄塵負責，每次開局均高朋滿座，不亦樂乎。李我、蕭湘和鄧寄塵三人吸引了很多新知舊雨，包括電影界、粵劇界、廣播界、曲藝界的人士都到來助興，切磋歌藝。鄧寄塵除了唱曲，還會吹喉管，成為伴奏一員。直到一九六七年香港發生暴動，兩個曲藝社才告停止。

每次散局後，他們一班唱家和音樂師傅會一起吃宵夜，傭人先預備瑤柱白粥，而鄧寄塵偶爾興之所至，也會顯露一下廚藝。蕭湘憶述，鄧寄塵曾經對她說，炒沙河粉要大火燒紅鑊，落油要多，沙河粉下鑊後，要加少許糖，炒起來的色澤才會好看。通常鄧寄塵在試味後，才會加少許鹽調味。

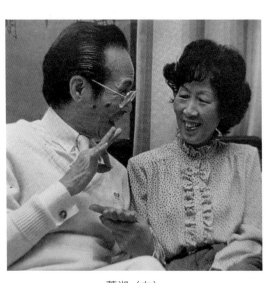

蕭湘（右）

## 高志森

導演高志森的童年偶像就是鄧寄塵，他喜歡他多於新馬師曾。喜劇電影一般需要兩位演員一唱一和，新馬師曾是第一把位置，比較容易發揮，相反鄧寄塵是下把位，比較難於演繹，要做到不搶戲，又能發揮綠葉的烘托效果，極難掌握。但是鄧寄塵有觀眾緣，普遍觀眾都會同情他這個受欺凌的角色。他認為鄧寄塵是粵語片中一位難能可貴的喜劇演員。

高導演回憶執導《開心鬼放暑假》時，自己只有二十六歲，萬萬想不到可以有機會和偶像鄧寄塵合作。他說鄧寄塵一早牢記好劇本，不用導演講戲，或者特別指導，一就位就能揮

高志森

灑自如。而且，他在片場精靈醒目，和開心少女組多位年輕演員們合作，完全沒有隔膜。鄧寄塵差不多沒試過要重拍，反而年輕演員們經常出錯，令全組人員要重拍。

他特別指出，鄧寄塵的演戲節奏沒有和時代脫節，絕對適合一九八〇年代的喜劇電影風格。他解釋說，正常拍電影的速度是一秒二十四格，對於某些演員，導演有時會調整格數以控制演出效果。例如拍西瓜刨的戲，導演就試過以一秒十八格來拍，或者董驃就調節為一秒二十一格。不過，鄧寄塵完全不需要導演調節速度，他的靈活性和年輕演員沒有分別。

《開心鬼放暑假》電影於烏溪沙拍攝插曲《理想》時，結尾部份需要兩個做反應的人插入畫面。當時高志森沒有提出特定要求，只讓鄧寄塵自由發揮，誰知只消一分多鐘，鄧寄塵已做出無數個表情和肢體動作，令高志森印象難忘。

## 森森、斑斑

鄧寄塵三子鄧兆華自五十多年前在聯合道家中見過森森和斑斑一面之後，再次和兩姊妹聯絡上，重溫她們與父親的一些往事，並收集到許多珍貴的舊照片。

一九六八年，森森跟前輩鄧寄塵在《週末趣劇》演出，當時森森知道鄧寄塵的女兒小玲喜歡狗，森森的媽媽便帶同兩姊妹來聯合道，把原本想自己養的小狗泰萊送了給她。後來在一九七五年，泰萊在十二歲左右與鄧寄塵夫婦及鄧小玲一家三口移居多倫多，直到二十歲去世。森森回憶，媽媽和鄧寄塵比較熟，經常會從媽媽口中得知鄧寄塵的消息。平常他們茶敍時，感到鄧寄塵慈祥可親，他有時興之所至更會即席示範一人演八種聲音的表演。

有次到越南登台，森森記得羅蘭、李香琴、譚炳文等眾藝員也一起前往。令她印象深刻的，是一次由越南鄧氏宗親會設的午宴。宴會非常豪華，跟晚宴沒有分別，可見對方誠意十足。後來，森森和斑斑更有機會與鄧寄塵一起到歐洲登台。到了英國，表演往往要待從事餐飲業的華人移民下班後才可開始，故多數是由凌晨演至二、三時。有

一九六八年，森森和斑斑贈予鄧小玲的小狗「泰萊」。

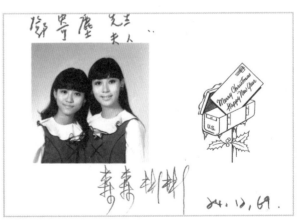

森森和斑斑

200

一次到達荷蘭後，某一天鄧寄塵早起，獨自去唐人街飲茶。當時唐人街龍蛇混雜，一些江湖人士借故坐在鄧寄塵身旁，幸好鄧寄塵閱歷豐富，知道如何安撫他們。經過此次，鄧寄塵以後也不敢再獨自外出了。森森認為，鄧寄塵無論播音、唱歌還是演戲，樣樣皆精，而且敬業樂業，值得後輩學習。

## 胡楓

胡楓在十幾歲時，已經是鄧寄塵的忠實聽眾。鄧寄塵的諧劇當時相當風行，一人演幾個角色的聲音，令人印象難忘，可說是絕技。他認為鄧寄塵、李我二人都是廣播界的英雄。

在粵語片年代，胡楓曾與鄧寄塵合作十五部電影，包括《馬票女郎》（一九五八）、《好姐賣粉果》（一九六五）等。回想當時拍片的歲月，片場通常在早上搭好佈景，而演員的通告多數是下午三時或晚上七時。拍外景的話就需要晨早出發。由於各演員都是大忙人，身兼數職，很多時候只可在片場裏碰面。鄧寄塵於等候拍戲的休息時段，常與眾人閒談，或說說笑話，完全沒有架子。不過，胡楓發現鄧寄

塵有一嗜好，就是吸煙，他往往吸完一支又一支，煞是驚人。

後來，鄧寄塵的健康出現問題，患上肺氣腫，咳得非常厲害，最後遵從醫生建議徹底戒煙。胡楓以往也有吸煙習慣，鄧寄塵每次遇到他，都會勸他早日戒煙。

## 郭利民

一般樂迷都愛稱呼郭利民為 Uncle Ray。

他是香港著名唱片騎師，也是健力士世界紀錄中最長壽唱片騎師保持者。本書脫稿時，不幸傳來 Uncle Ray 逝世的消息。他和鄧寄塵同是麗的呼聲的開國功臣。Uncle Ray 擔任主持的節目有 *Progressive Jazz*（一九四九——）、*Talent Time*（一九五〇——）、*Rumpus Time*（一九五〇——一九五六）等。以下是他對鄧寄塵的感言：

Uncle Ray Cordeiro

I was asked to say a few words about my early working days at Rediffusion with great presence of the great late actor and comedian, Mr. Tang Kee Chan. I am very fond and proud of being a great fan of the late Mr. Tang. Gone are the days when Mr. Tang was a great draw in the afternoons with his never forgotten shows at Rediffusion. He is a real professional actor and performer playing the part of a few actors with different voices and drawing the attention of many listeners of all ages to stop doing what they were doing just to listen to his multi talent of voices performing in one episode of his shows at the same time. Then, he showed his talented singing voice when recorded with the very talented vocal group, the Fabulous Echoes with a couple of popular songs which were well received. These were only a few discovered talents of one great actor and performer, second to none, my dear friend, Mr. Tang Kee Chan!

Uncle Ray Cordeiro,
now retired broadcaster with Rediffusion

## 鍾偉明

鍾偉明於一九五〇年在麗的呼聲工作期間，已認識鄧寄塵。在他的印象中，鄧寄塵為人樂觀，人緣甚佳。他最欣賞鄧寄塵的工作態度，因為他抱著「娛人娛己」的宗旨，寓工作於娛樂。鍾偉明說，他在麗的呼聲經常向鄧寄塵「偷師」，學習廣播技巧。之後鍾偉明於一九七〇年重投香港電台，便鮮與鄧寄塵見面，卻經常與他電話聯絡。

香港電台於一九九一年七月十六日，為鍾偉明舉辦了一個退休晚宴。本來希望邀請一班廣播界前輩出席，包括鄧寄塵、鄭君綿、李我、馮展萍等人。電台方面早已聯絡鄧寄塵，並得他應允屆時專程返港出席，不料鄧寄塵因病辭世，未能出席，成為鍾偉明一生的一件憾事。

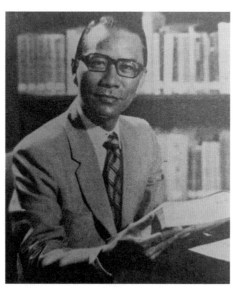

鍾偉明

## 李平富

李平富曾是麗的呼聲的編導，著有《我的身歷聲》一書，憶述電台廣播歲月。他指出電台上下都非常尊敬鄧寄塵，大家相處十分融洽，因為他是電台裏的「開心果」，每有空閒時總喜歡找年輕新晉同事開玩笑，或有時會說故事，引得哄堂大笑。有時，他又喜歡跟年輕人到體育室打乒乓球。但他很怕別人學他的球藝，故常常藉口要打「代價」波，以諸如香煙、牛扒等作為代價。試過有一次，他一直贏了五塊牛扒，可見他的「悶猜」（對打）功夫了得。

鄧寄塵悄悄告訴李平富，並不是因為他球技好，只是他明白年輕人好勝，急功近利，性格急躁，缺乏耐性，打不到十下就施展抽擊，他往往利用他們這種心理，使對方自投羅網，敗下陣來。

李平富

## 盧瑋鑾

想不到小思老師（盧瑋鑾）竟然也是鄧寄塵當年的小聽眾之一。她說小時候，香港可收聽到廣州的電台節目，自那時起她就成為鄧寄塵的長期小聽眾。她並且由鄧寄塵在廣州的節目，一直聽到他在香港麗的呼聲的節目。直至小思升讀大學因為沒有時間才停止收聽。

小思認為，鄧寄塵的諧劇特色在於他懂得把時事融入劇情，以時事作為主題，有點像商業電台的長壽廣播劇《十八樓C座》。另外，他的故事觸及市民關心的事情，像三蘇一樣借題發揮，講些怪論，卻可引起聽眾共鳴。小思說：「從鄧寄塵口中，我學懂關心真實的香港庶民生活。」這句話令人十分動容！

盧瑋鑾

## 盧筱萍

二○二二年盧筱萍接受訪問時，已年屆八十九歲。她說「天堂小鳥」這個外號，是金牌司儀胡章釗幫她起的。他們在金陵酒家的今樂府認識。當時今樂府由馮華主理，胡章釗在那裏擔任司儀。至於她和鄧寄塵往南洋隨片登台，則是她人生中唯一一次走埠。她記得當時是經唱片公司穿針引線，她事前與鄧寄塵互不相識。

當年南洋一帶的戲院沒有冷氣設備，只設置大風扇為觀眾降溫。盧筱萍起初並不習慣隨片登台的生涯，特別是主辦單位的膳食安排，因為食物多是南洋風味。在走埠的三個月裏，鄧寄塵、黎浪然和她經常一起用膳。隨片登

盧筱萍

台的表演多是諧趣歌曲，由鄧寄塵和她對唱。有時鄧寄塵會把一些私伙動作解釋給盧筱萍聽，而盧筱萍就要作出適當的反應或表情，務求互動交流，達到令觀眾發笑的效果。

她說鄧寄塵不論面部表情、肢體語言都頗為獨特，別人絕對難以模仿他的風格。

在盧筱萍的印象中，鄧寄塵很斯文，而且有書卷味。在不用演出的時候，他則比較沉默寡言。她記得，鄧寄塵演出時不會胡亂「爆肚」，在諧趣中保持嚴謹的態度。此外，在走埠期間，她見到鄧寄塵作息定時，生活非常有規律，早上八、九時必定起床，繼而洗熨衣服、匯款回港，或者去郵局寄包裹。鄧寄塵會購買一些特產如咖吔罐頭，寄回香港給子女們。

附錄

# 一、鄧寄塵唱片作品一覽

| 年份 | 公司 | 歌曲 | 合唱者 |
|---|---|---|---|
| 一九五六 | 南聲 | 恭喜恭喜 | |
| 一九五六 | 南聲 | 包你添丁 | 羅麗娟 |
| 一九五六 | 南聲 | 呆佬拜壽 | |
| 一九五九 | 娛樂 | 兩傻遊地獄 | 鄭碧影、鄭君綿、李寶瑩 |
| 一九五九 | 娛樂 | 呆佬添丁 | |
| 一九六〇 | | 阿福賣揮春 | 羅麗娟、杜國威 |
| 一九六〇 | 幸運 | 阿福賣花 | |
| 一九六〇 | 幸運 | 祭錯未亡人 | |
| 一九六一 | 麗風 | 麻雀王香江自刎 | |
| 一九六一 | 麗風 | 分期付款（電影插曲） | 鄭君綿、林丹 |
| 一九六一 | 娛樂 | 兩傻爭美 | 鄭君綿、陳鳳仙 |
| 一九六一 | 娛樂 | 歡場三怪 | 鄭碧影、鄭君綿 |
| 一九六一 | 娛樂 | 馬來亞之戀 | 鄭碧影、鄭君綿 |
| 一九六二 | 幸運 | 阿福遊世界 | |
| 一九六二 | | 傻人香夢 | |

| 年份 | 公司 | 歌曲 | 合唱者 |
| --- | --- | --- | --- |
| 一九六二 | 幸運 | 雲吞麵 | |
| 一九六二 | 影友 | 搶閘新娘（電影歌曲） | 天涯、鄭幗寶 |
| 一九六二 | 幸運 | 傻人發達記 | |
| 一九六四 | 幸運 | 擺架嘜刁 | 白艷紅 |
| 一九六五 | 鑽石 | 鄧寄塵之歌 | 李慧 |
| 一九六五 | 鑽石 | 一品窩 | 鄭幗寶 |
| 一九六六 | 風行 | 賣當借 | 鄭幗寶 |
| 一九六六 | 娛樂 | 冤氣丈夫 | |
| 一九六六 | 美亞 | 全家福 | 李寶瑩、馮展萍、莫佩文、唐美 |
| 一九六七 | 快樂 | 爛賭王夜哭狗喪 | 鄭幗寶 |
| 一九六七 | 快樂 | 霧水夫妻 | 鄭幗寶 |
| 一九六七 | 影友 | 打齋鶴 | 鄭幗寶 |
| 一九六九 | 鑽石 | 十月芥菜 | 鄭幗寶 |
| | | 飛女世界 | |
| 一九六九 | 鑽石 | 爛賭二當老婆（電影歌曲） | 鄭幗寶 |
| | | 經紀王夜祭阿飛 | |
| 一九六九 | 光明 | 認錯阿姨作我妻 | 鄭幗寶 |
| | | 考新星 | |

| 年份 | 公司 | 歌曲 | 合唱者 |
| --- | --- | --- | --- |
| 一九七一 | 樂聲 | 探月姻緣 | 梁醒波、鄭帼寶 |
| 一九七八 | 文志 | 爛賭王 | |
| 一九八〇 | 樂韻 | 新潮爛賭二<br>宋江大鬧烏龍院 | 白鳳英 |
| 一九八二 | 百樂 | 大排檔 | |
| 一九八二 | 寶麗金 | 涼茶馬尾飛機頭（雜錦） | 有水有水（鄧寄塵）<br>趁風博懵（鄧寄塵）<br>墨西哥女郎（鄧寄塵） |
| 一九八二 | 寶麗金 | 逍遙歌集六十年代之回憶（雜錦） | 吳美英 |
| 一九八二 | 樂韻 | 呆佬拜壽 | 吳美英 |
| 一九八二 | 樂韻 | 後母教女 | 吳美英 |
| | 樂韻 | 阿福行正桃花運<br>追女仔<br>搵老襯<br>諧趣名曲十三首 | 吳美英、白鳳英 |
| 一九八五 | 寶麗金 | 理想 | 開心少女組 |

# 二、鄧寄塵電影作品一覽（阮紫瑩修訂）

| 編號 | 片名 | 首映日期 | 出品 | 導演 | 編劇 | 主要演員 | 角色 | 時代 | 備註 |
|---|---|---|---|---|---|---|---|---|---|
| 1 | 烏龍夫妻 | 1950/10/18 | 金橋 | 任護花 | 任護花 | 白燕、張瑛、紫葡萄、伊秋水 | 周維貢 | 時裝 | |
| 2 | 蛇王 | 1950/12/20 | 萬方 | 周詩祿 | 周郎 | 周坤玲、伊秋水、歐陽儉、劉桂康 | 不詳 | 時裝 | 原著：鄧寄塵 |
| 3 | 五福臨門 | 1950/12/31 | 永聯 | 任護花 | 任護花 | 新馬師曾、紫葡萄、羅艷卿、伊秋水 | 鄧家福 | 時裝 | 原著：鄧寄塵 |
| 4 | 兩仔爺 | 1951/2/16 | 萬方 | 周詩祿 | 鄧寄塵 | 周坤玲、梁醒波、伊秋水、馮應湘 | 畢均 | 時裝 | 原著：鄧寄塵 |
| 5 | 范斗 | 1951/5/1 | 萬方 | 周詩祿 | 鄧寄塵 | 周坤玲、歐陽儉、劉桂康、黃楚山 | 范斗 | 時裝 | |
| 6 | 阿福 | 1951/8/4 | 萬方 | 周詩祿 | 鄧寄塵 | 周坤玲、孔雀、歐陽儉、劉桂康 | 阿福 | 時裝 | |
| 7 | 失魂魚 | 1951/9/27 | 萬方 | 周詩祿 | 鄧寄塵 | 秦小梨、曾藍施、歐陽儉、孔雀 | 余投雲 | 時裝 | |
| 8 | 指天篤地 | 1951/11/29 | 萬方 | 周詩祿 | 莫康時 | 曾藍施、歐陽儉、孔雀、黃楚山 | 不詳 | 時裝 | |
| 9 | 大良阿斗官 | 1952/1/17 | 新藝 | 周詩祿 | 尹海清 | 周坤玲、羽佳、林妹妹、梅珍 | 分飾龍柱臣、阿斗官 | 民初 | |
| 10 | 觀音兵 | 1952/2/19 | 金鳳 | 周詩祿、陳皮 | | 任劍輝、羅艷卿、羽佳、黃超武 | 不詳 | 時裝 | |
| 11 | 艷福齊天 | 1952/4/19 | 大成 | 蔣偉光 | 蔣偉光 | 芳艷芬、張活游、周坤玲、伊秋水 | 裁縫張近發 | 時裝 | |
| 12 | 佳偶兵戎 | 1952/4/19 | 冠華 | 莫康時 | | 何非凡、芳艷芬、孔雀、馮應湘 | 副官張全 | 洋裝 | |

| 編號 | 片名 | 首映日期 | 出品 | 導演 | 編劇 | 主要演員 | 角色 | 時代 | 備註 |
|---|---|---|---|---|---|---|---|---|---|
| 13 | 傻仔洞房 | 1952/5/14 | 金鳳 | 周詩祿 | | 羅艷卿、梁醒波、曾藍施、陳露華 | 梁小平 | 時裝 | |
| 14 | 春宵醉玉郎 | 1952/6/5 | 香港 | 胡鵬 | 馮一葦 | 吳楚帆、梁醒波、羅艷卿、周坤玲 | 戲人 | 時裝 | |
| 15 | 笑星降地球 | 1952/7/3 | 大志 | 梁鋒 | 龍圖 | 羅艷卿、歐陽儉、麗兒、伊秋水 | 阿堅 | 時裝 | |
| 16 | 三個陳村種 | 1952/12/30 | 香港 | 馮志剛 | 馮志剛 | 新馬師曾、梁醒波、小燕飛、賽珍珠 | 沙震 | 時裝 | |
| 17 | 代代平安 | 1953/2/12 | 百福 | 顧文宗 | 顧文宗 | 新馬師曾、周坤玲、鳳凰女、李海泉 | 不詳 | 時裝 | |
| 18 | 鴻運當頭 | 1953/2/13 | 香港 | 梁琛 | 顧文宗 | 鄧碧雲、羅劍郎、白明、馬笑英 | 張阿湖 | 時裝 | |
| 19 | 紅粉多情 | 1953/3/13 | 香港 | 蔣偉光 | 蔣偉光 | 何非凡、羅艷卿、白雪仙、梅珍 | 余何 | 時裝 | |
| 20 | 有心唔怕遲 | 1953/6/25 | 大成 | 蔣偉光 | 程剛 | 白燕、張瑛、梅綺、馮應湘 | 余半仙 | 時裝 | |
| 21 | 張天師遇鬼迷 | 1953/7/3 | 貴聯 | 吳回 | 謝虹 | 白燕、梁醒波、黃超武、羅艷卿 | 二兒子 | 時裝 | |
| 22 | 初入情場 | 1953/11/6 | 四強 | 謝虹 | 謝虹 | 鄧碧雲、芳艷芬、梁醒波、馬金鈴 | 老叔叔 | 時裝 | |
| 23 | 生娘唔大養娘大 | 1953/12/6 | 植利 | 蔣偉光 | 蔣偉光 | 羅劍郎、鄧碧雲、羅艷卿 | 葉天生 | 時裝 | |
| 24 | 青磬紅魚非淚影 | 1954/5/6 | 信誼 | 馮志剛 | 胡文森 | 何非凡、鄧碧雲、梁醒波、黃金鈴 | 不詳 | 時裝 | |
| 25 | 打破玉籠飛彩鳳 | 1954/7/9 | 大成 | 馮志剛 | 馮志剛 | 任劍輝、鄧碧雲、江一帆、朱丹 | 楓父江寄萍 | 時裝 | |
| 26 | 此子何來問句妻 | 1954/8/20 | 金華 | 馮志剛 | 馮志剛 | 任劍輝、羅艷卿、鄭碧影、羅劍郎 | 生舅父 | 時裝 | |
| 27 | 苦命妻逢苦命郎 | 1954/12/16 | 金華 | 馮志剛 | 馮一葦 | 白雪仙、羅劍郎、鄭碧影、紅荳子 | 彼德 | 時裝 | |
| 28 | 雪姑七友 | 1955/2/6 | 新風 | 周詩祿、盧雨岐 | 盧雨岐 | 吳丹鳳、梁醒波、歐陽儉、劉桂康 | 何其忍 | 時裝 | |
| 29 | 蕭月白正傳（上集） | 1955/2/18 | 和成 | 龍圖 | 司徒安 | 張瑛、白雪仙、朱丹、陳露薇 | 不詳 | 時裝 | |
| 30 | 蕭月白正傳（下集大結局） | 1955/2/24 | 和成 | 龍圖 | 司徒安 | 張瑛、白雪仙、朱丹、陳露薇 | 不詳 | 時裝 | |

| 編號 | 片名 | 首映日期 | 出品 | 導演 | 編劇 | 主要演員 | 角色 | 時代 | 備註 |
|---|---|---|---|---|---|---|---|---|---|
| 31 | 唔做媒人三代好 | 1955/2/25 | 四海 | 馮志剛 | 馮一葦 | 任劍輝、羅艷卿、羅劍郎、鄭碧影 | 黃老貴 | 時裝 | |
| 32 | 任劍輝舞台奮鬥史 | 1955/3/10 | 永茂 | 馮志剛 | 盧雨岐 | 任劍輝、羅劍郎、蘇少棠、李香凝 | 程俠魂 | 時裝 | |
| 33 | 真假千金 | 1955/3/24 | 植利 | 莫康時 | 譚國始 | 芳艷芬、羅劍郎、蘇少棠、唐若青 | 陳一多 | 時裝 | |
| 34 | 富貴似浮雲 | 1955/5/19 | 金橋 | 馮志剛 | 馮一葦 | 紅線女、黃河、梅綺、黃楚山 | 莫明 | 時裝 | |
| 35 | 春色滿西廂 | 1955/6/11 | 新達 | 關文清 | 何夢華 | 羽佳、鄭碧影、衛明珠、馬笑英 | 阿福 | 古裝 | |
| 36 | 九指怪魔 | 1955/6/17 | 信德 | 陳國華 | 盧陵 | 曹達華、鳳凰女、鄭惠森、莫蘊霞 | | 時裝 | |
| 37 | 情海恩仇 | 1955/9/17 | 大成 | 蔣偉光 | 蔣偉光 | 胡楓、白雪仙、白碧、黃楚山 | 陳登 | 時裝 | 參訂：鄧寄塵 |
| 38 | 乞兒太子 | 1955/9/22 | 和成 | 楊子江、龍圖 | 龍圖 | 新馬師曾、鄭碧影、賽珍珠、劉克宣 | 周七 | 古裝 | |
| 39 | 十字街頭 | 1955/10/7 | 百老匯 | 莫康時 | 盧雨岐 | 鄭碧影、張瑛、芳艷芬、陶三姑 | 魯大南 | 時裝 | |
| 40 | 王先生與肥陳 | 1955/10/12 | 百靈 | 丁零 | | 梁醒波、曾藍施、姜中平、陶三姑 | 王先生 | 時裝 | |
| 41 | 佛前姊妹花 | 1955/12/2 | 大成 | 蔣偉光 | 蔣偉光 | 任劍輝、白雪仙、胡楓、王英奇 | 吳德 | 時裝 | |
| 42 | 百年好合 | 1956/2/11 | 大成 | 蔣偉光 | 蔣偉光 | 芳艷芬、胡楓、江一帆、李月清 | 不詳 | 時裝 | |
| 43 | 傻大姐 | 1956/4/12 | 大成 | 蔣偉光 | 蔣偉光 | 芳艷芬、胡楓、朱丹、黃楚山 | 不詳 | 時裝 | |
| 44 | 狀元狀扁女狀元 | 1956/4/25 | 香港 | 馮志剛 | 胡平、黃景雲 | 鄧碧雲、羅劍郎、鄭惠森、李香凝 | 許不明 | 古裝 | |
| 45 | 武松血濺獅子樓 | 1956/9/19 | 信誼 | 胡鵬 | 盧雨岐 | 關德興、鳳凰女、陳錦棠、陶三姑 | 武大郎 | 古裝 | |
| 46 | 六渡何仙姑 | 1957/1/15 | 東方 | 馮志剛 | 馮志剛 | 吳君麗、羅劍郎、譚蘭卿、歐陽儉 | 鐵拐李 | 古裝 | |
| 47 | 荒唐鏡五鬥陳夢吉 | 1957/3/1 | 雲峰 | 黃鶴聲 | 黃鶴聲 | 新馬師曾、曾藍施、李寶瑩、李海泉 | 沙超 | 民初 | |

| 編號 | 片名 | 首映日期 | 出品 | 導演 | 編劇 | 主要演員 | 角色 | 時代 | 備註 |
|---|---|---|---|---|---|---|---|---|---|
| 48 | 荒唐鏡扭死官 | 1957/6/27 | 雲峰 | 黃鶴聲 | 黃鶴聲 | 新馬師曾、鳳凰女、李海泉、黃楚山 | 沙超 | 民初 | |
| 49 | 恩愛冤家 | 1957/7/20 | 植利 | 莫康時 | 譚美龍 | 芳艷芬、胡楓、鳳凰女、李璇 | 陳叔南 | 時裝 | |
| 50 | 彩鳳喜迎春 | 1958/2/17 | 大興行 | 蔣偉光 | 蔣偉光 | 任劍輝、芳艷芬、陳好逑、任冰兒 | 楊恩 | 古裝 | |
| 51 | 馬票女郎 | 1958/3/12 | 植利 | 莫康時 | 潘藩 | 芳艷芬、胡楓、鳳凰女、林坤山 | 水叔 | 時裝 | |
| 52 | 一把存忠劍 | 1958/5/1 | 七喜 | 楊工良 | 陸沖 | 新馬師曾、林丹、鳳凰女、半日安 | 黃明 | 古裝 | |
| 53 | 拉車得美 | 1958/6/26 | 七喜 | 楊工良 | 陸沖 | 新馬師曾、林丹、譚蘭卿、英麗梨 | 王亞威 | 時裝 | |
| 54 | 兩傻遊地獄 | 1958/9/3 | 四喜 | 楊工良 | 楊工良 | 新馬師曾、鄭碧影、李寶瑩、鄭君綿 | 黃祿 | 時裝 | 監製：鄧寄塵 |
| 55 | 兩傻遊天堂 | 1958/12/12 | 興昌 | 楊工良 | 楊工良 | 新馬師曾、鄭碧影、李寶瑩、鄭君綿 | 黃祿 | 時裝 | |
| 56 | 花燈照玉郎 | 1959/2/12 | 東方 | 黃岱 | 黃岱、何愁 | 任劍輝、吳君麗、歐陽儉、任冰兒 | 進福 | 古裝 | |
| 57 | 搭錯線 | 1959/3/4 | 重光 | 蔣偉光 | 蔣偉光 | 新馬師曾、羅艷卿、雪艷梅、李海泉 | 鄧兆炳 | 時裝 | |
| 58 | 兩傻擒兇記 | 1959/4/1 | 七喜 | 馮志剛 | 陸沖 | 新馬師曾、鳳凰女、陳惠瑜、林丹、鄭君綿 | 李六 | 時裝 | |
| 59 | 夫妻和順欖 | 1959/4/30 | 金鳳 | 胡鵬 | 盧陵 | 新馬師曾、梁醒波、譚蘭卿、區鳳鳴 | 德叔 | 時裝 | |
| 60 | 鬼馬福星 | 1959/6/3 | 金鳳 | 胡鵬 | 盧陵 | 新馬師曾、梁醒波、羅艷卿、許英秀 | 林振星 | 時裝 | |
| 61 | 鬥氣夫妻 | 1959/6/25 | 世界 | 李應源 | 李應源 | 張瑛、紫羅蓮、梅綺、林妹妹 | 阿福 | 民初 | |
| 62 | 掃把精 | 1959/6/25 | 麗士 | 珠璣 | 盧雨岐 | 余麗珍、梁醒波、半日安、譚蘭卿 | 戴得祿 | 時裝 | |
| 63 | 終歸有日龍穿鳳 | 1959/7/8 | 華興 | 珠璣 | 盧雨岐 | 新馬師曾、鳳凰女、譚倩紅、鄭君綿 | 吳仁 | 時裝 | |
| 64 | 二世祖盲公問米 | 1959/8/20 | 雲笙 | 陳皮 | 謝虹 | 新馬師曾、鄧碧雲、朱丹、張生 | 黃老爺 | 時裝 | |
| 65 | 兩個大泡和 | 1959/9/10 | 新光 | 龍圖 | | 新馬師曾、吳君麗、鄭君綿、黎雯 | 鄧仁慶 | 時裝 | |

| 編號 | 片名 | 首映日期 | 出品 | 導演 | 編劇 | 主要演員 | 角色 | 時代 | 備註 |
|---|---|---|---|---|---|---|---|---|---|
| 66 | 兩傻捉鬼記 | 1959/10/8 | 萬昌 | 李壽祺、馮志剛 | 李壽祺、馮志剛 | 新馬師曾、林丹、半日安、夏寶蓮 | 李六 | 時裝 | |
| 67 | 阿福當兵 | 1959/11/11 | 重光 | 蔣偉光 | 盧雨岐 | 新馬師曾、羅艷卿、尤光照、蕭錦 | 張壽 | 民初 | |
| 68 | 三鳳求凰 | 1960/2/4 | 電懋 | 吳回 | 盧雨岐 | 張瑛、白露明、莫蘊霞、鳳凰女 | 陳開 | 時裝 | |
| 69 | 因禍得福 | 1960/6/9 | 重光 | 蔣偉光 | | 新馬師曾、紫蘭、尤光照、梁素琴 | 杜一鳴 | 時裝 | |
| 70 | 烏龍王飛來艷福 | 1960/6/15 | 大來 | 珠璣 | | 梁醒波、羅艷卿、譚蘭卿、鄭君綿 | 方茂－尖嘴茂 | 時裝 | |
| 71 | 烏龍王發達記 | 1960/7/20 | 大來 | 珠璣 | 楊工良 | 梁醒波、羅艷卿、譚蘭卿、鄭君綿 | 方茂－尖嘴茂 | 時裝 | |
| 72 | 阿福對錯馬票 | 1960/10/27 | 興昌 | 楊工良 | 楊工良 | 新馬師曾、林丹、譚蘭卿、鄭碧影、李寶瑩 | 黃祿 | 時裝 | |
| 73 | 分期付款娶老婆 | 1961/4/27 | 多寶 | 楊工良 | 楊工良 | 新馬師曾、林丹、譚蘭卿、鄭碧影、芙蓉麗、陶三姑、李香琴 | 張子超 | 時裝 | |
| 74 | 傻人發達記 | 1961/6/1 | 鳳聲 | 陸邦 | 梁琛 | 新馬師曾、鄭碧影、芙蓉麗、陶三姑 | 周日德 | 時裝 | |
| 75 | 糊塗金龜婿 | 1961/12/13 | 麗德 | 莫康時 | 莫康時 | 張瑛、夏萍、楊茜、尤光照 | 劉星 | 時裝 | |
| 76 | 劍姑七友傳 | 1962/2/15 | 峨嵋 | 李化 | 鄭樹堅 | 歐嘉慧、梁醒波、譚蘭卿、鄭君綿 | 白欖塵 | 民初 | |
| 77 | 冷戰夫妻 | 1962/2/16 | 大成 | 楊工良 | 楊天成 | 吳君麗、胡楓、李鵬飛、陶三姑 | 朱葛孔 | 民初 | |
| 78 | 劍姑七友傳奇遇記 | 1962/2/21 | 峨嵋 | 李化 | 鄭樹成 | 歐嘉慧、梁醒波、譚蘭波、譚蘭卿、鄭君綿 | 白欖塵 | 時裝 | |
| 79 | 路邊千金 | 1962/2/28 | 龍華 | 何璧堅 | 何璧堅 | 林鳳、胡楓、梁醒波、楊茜 | 鄧聲 | 時裝 | |
| 80 | 水觀音三戲白金龍 | 1926/6/14 | 天喜 | 楊工良 | 楊工良、陸沖 | 新馬師曾、林丹、雪艷梅、陸驚鴻 | 黃秘書 | 時裝 | |
| 81 | 小偷捉賊記 | 1962/9/7 | 大成 | 楊工良 | 楊工良 | 林鳳、胡楓、李香琴、尤光照 | 李七 | 時裝 | |
| 82 | 受薪太太 | 1963/9/11 | 寶寶 | 黃堯 | 柳生 | 鄧碧雲、胡楓、李香琴、鄭君綿 | 莫明祺 | 時裝 | |

午間的歡樂——諧劇大王鄧寄塵

附錄

| 編號 | 片名 | 首映日期 | 出品 | 導演 | 編劇 | 主要演員 | 角色 | 時代 | 備註 |
|---|---|---|---|---|---|---|---|---|---|
| 83 | 錦繡年華 | 1963/9/18 | 電懋 | 莫康時 | 潘藩 | 白露明、張英才、林鳳、張清 | 金大福 | 時裝 | |
| 84 | 撲水世界 | 1963/10/23 | 大聯 | 陳焯生 | 司徒安 | 新馬師曾、夏萍、李香琴、高魯泉 | 周七 | 時裝 | |
| 85 | 三傻尋女 | 1963/12/11 | 達豐 | 莫康時 | | 林家聲、文蘭、梁醒波、譚蘭卿 | 鄧人慶 | 時裝 | |
| 86 | 搶食世界 | 1964/3/12 | 大聯 | 陳焯生 | 司徒安 | 新馬師曾、夏萍、尤光照、馬昭慈 | 沙皮狗 | 時裝 | |
| 87 | 搶閘新娘 | 1964/8/5 | 寶寶 | 黃堯 | 柳生 | 鄧碧雲、胡楓、譚蘭卿、李香琴 | 爛賭二 | 民初 | |
| 88 | 刮龍世界 | 1964/8/19 | 大聯 | 陳焯生 | 司徒安 | 新馬師曾、夏萍、高魯泉、馬昭慈 | 黃七 | 時裝 | |
| 89 | 半張碌架床 | 1964/9/3 | 麗士 | 黃鶴聲 | 司徒安 | 林家聲、余麗珍、夏萍、李寶瑩 | | 時裝 | |
| 90 | 隔籬鄰舍兩家親 | 1964/9/17 | 大成 | 龍圖 | 李少芸 | 吳君麗、胡楓、鄭碧影、鄭君綿 | 錢六叔 | 民初 | |
| 91 | 苦戀 | 1964/9/23 | 三達 | 李鐵 | 文望 | 李我、尹芳玲、鍾偉明、陳比莉 | 張昆祥 | 時裝 | |
| 92 | 冷巷姑爺 | 1964/11/11 | 天龍 | 楊工良 | 楊工良 | 新馬師曾、林丹、安偉璉、高魯泉 | 林慶 | 時裝 | |
| 93 | 爛賭二當老婆 | 1964/12/2 | 金碧 | 黃堯 | 陳甘棠 | 新馬師曾、鄧碧雲、林丹、高魯泉、馬笑英 | 劉繼心 | 民初 | |
| 94 | 騎樓底新娘 | 1964/12/9 | 麗士 | 珠璣 | 李少芸 | 林家聲、南紅、李香琴、尤光照 | 陳丁 | 時裝 | |
| 95 | 通天師父 | 1964/12/30 | 大昌 | 陳焯生 | 司徒安 | 新馬師曾、吳君麗、譚蘭卿、李香琴 | 李係德 | 時裝 | |
| 96 | 兩個懵仔爭老豆 | 1964/12/30 | 志聯 | 羅志雄 | 羅志雄 | 林家聲、陳好逑、梁醒波、譚蘭卿 | 二寶 | 民初 | |
| 97 | 木屋沙甸魚 | 1965/1/13 | 麗士 | 黃鶴聲 | 李少芸 | 余麗珍、夏萍、林家聲、尤光照 | 英雄雞 | 時裝 | |
| 98 | 一帆風順 | 1965/2/1 | 大興行 | 龍圖 | 李願聞、龐秋華 | 賀蘭、胡楓、譚蘭卿、李香琴 | 羅守廉 | 時裝 | |
| 99 | 摩登濟公 | 1965/2/6 | 志聯 | 黃堯 | 十五郎 | 新馬師曾、丁皓、金影蓮、高魯泉 | 吳益仁 | 民初 | |
| 100 | 蒸生瓜 | 1965/3/3 | 大志 | 盧雨岐 | 盧雨岐 | 鄧碧雲、胡楓、李香琴、譚蘭卿 | 祝仁 | 民初 | |
| 101 | 搏命世界 | 1965/3/10 | 大聯 | 陳焯生 | 司徒安 | 新馬師曾、夏萍、關麗明、周吉 | 周七 | 時裝 | |

| 編號 | 片名 | 首映日期 | 出品 | 導演 | 編劇 | 主要演員 | 角色 | 時代 | 備註 |
|---|---|---|---|---|---|---|---|---|---|
| 102 | 好姐賣粉果 | 1965/10/13 | 大志 | 盧雨岐 | 盧雨岐 | 鄧碧雲、胡楓、譚蘭卿、俞明 | 包德 | 時裝 | |
| 103 | 看牛仔出城 | 1965/12/31 | 大志 | 陳焯生 | 司徒安 | 新馬師曾、吳君麗、李香琴、梅欣 | 牛德 | 時裝 | |
| 104 | 如花美眷 | 1966/3/30 | 金華 | 盧雨岐 | 柳生 | 嘉玲、呂奇、李紅、杜平 | 馮父—正天 | 時裝 | |
| 105 | 鬼馬智多星 | 1981/7/23 | 新藝城 | 徐克 | 黃百鳴、司徒卓漢 | 林子祥、泰迪羅賓、麥嘉、姚煒 | 胡老頭 | 時裝 | |
| 106 | 追女仔 | 1981/8/7 | 新藝城 | 麥嘉 | 黃百鳴 | 石天、張天愛、曾志偉、劉藍溪 | 花父 | 時裝 | |
| 107 | 神探光頭妹 | 1982/12/16 | 耀榮 | 麥當雄、麥當傑 | 區華漢 | 鄭文雅、施明、唐天希、劉緯民 | 阿超 | 時裝 | |
| 108 | 緣份 | 1984/10/3 | 邵氏 | 黃泰來 | 陳嘉上、陳慶嘉、鄭丹瑞 | 張曼玉、張國榮、梅艷芳、陳友 | 大廈保安員 | 時裝 | |
| 109 | 開心鬼放暑假 | 1985/7/18 | 新藝城 | 高志森 | 黃百鳴 | 高志森、黃百鳴、羅美薇、袁潔瑩、陳加玲 | 鄧伯 | 時裝 | |
| 110 | 開心樂園 | 1985/12/21 | 新藝城 | 麥當傑 | 黃百鳴 | 黃百鳴、羅美薇、袁潔瑩、陳加玲 | 鄧登德 | 時裝 | |

三、鄧寄塵珍藏劇照、剪報、本事、宣傳品

拱月情懷

豈只是諧星

鄧拱璧

一班老友聚在一起促膝夜談，話題落在各人歷年來最敬佩的藝人，出乎意料之外，首推鄧寄塵的竟大不乏人。

記得多年前，「歡樂今宵」訪問鄧老前輩，在介紹節目內容的宣傳片段中，兩位年青藝員的對話曾使鄧大姐極為不滿，一說：「誰是鄧寄塵？」既然能邀請人家上來作嘉賓，這種扮作不懂的介紹方式實嫌不恭不敬，又有人答：「哦！但就係嗰個時常與新馬師曾一起扮古扮怪的諧星。」

鄧寄塵實在是四零年代紅透廣州播音界的紅星，當年香港唯一家庭娛樂的「麗的呼聲」曾每周一兩次重金禮聘這位大紅人來港客串參演廣播劇，薪酬若干雖不為外人知，但只是每次都是乘飛機來回，已知其當年「巴閉」程度，及後至五零年代，一周五次，鄧老前輩以他那一人扮演八種不同年齡的男女音主播的劇集，更是當年最受歡迎的節目之一。

後來雖有其他藝人模仿他的風格，以一人把聲音廣播，但在角色與角色間的聲音轉接便沒法學得他那天衣無縫的技巧。再者，鄧老前輩的單元播劇多出自他的手筆，不單對當時的社會漏敝作出諷刺，更能吐出市民心聲。而鄧老韻華對中國音樂亦有相當造詣，他吹得一口出色的笙簧樂曲，能歌善唱之餘，他豈只是扮古扮怪的諸星那般簡單，簡直是個難求的多才多藝藝人。

作家鄧拱璧在《文匯報》專欄評價鄧寄塵

評論鄧寄塵播音事業的專欄文章

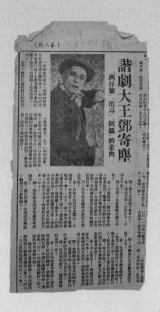

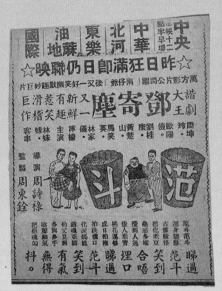

當年有關電影《范斗》的剪報

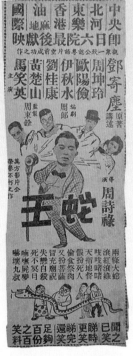

電影《蛇王》的剪報

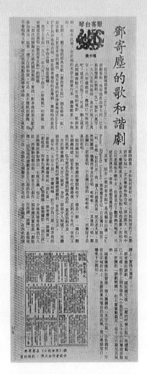

評價鄧寄塵視歌和諧劇的
專欄文章

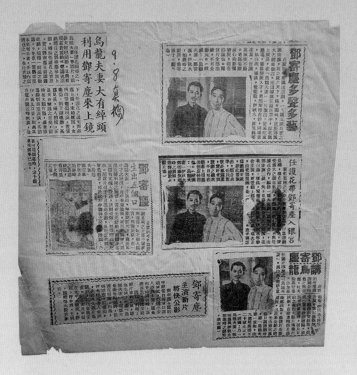

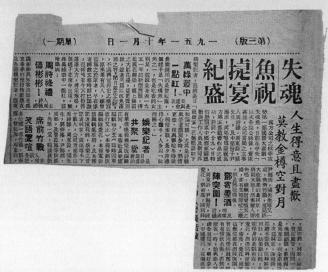

當年報章報道鄧寄塵的電影的剪報

《范斗》「本事」內頁

其他鄧寄塵的電影「本事」

其他電影廣告

224

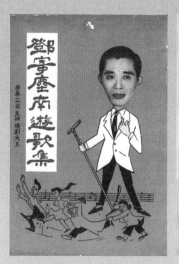

《鄧寄塵南遊歌集》是南洋隨片登台的特刊

鄧寄塵到越南登台的紀念品

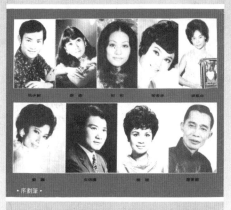

《香港影星歌劇團越南公演特刊》

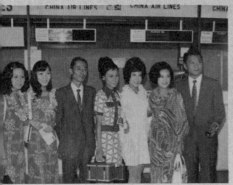
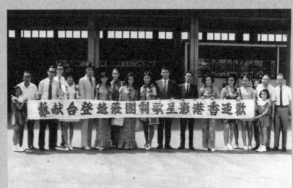

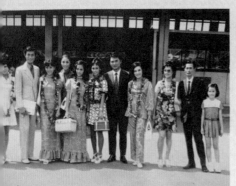
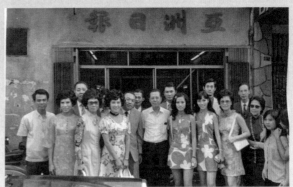

其他東南亞登台留影

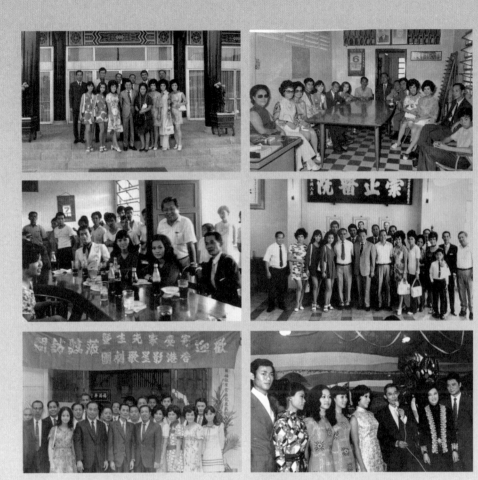

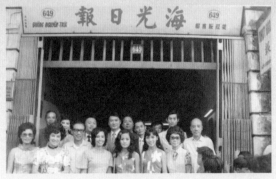

其他東南亞登台留影

# 鳴謝（按姓名筆畫序）

斑斑

森森

程乃根

黃文約

黃百鳴

黃志華

潘淑嫻

潘惠蓮

蔡昌壽

鄧拱璧

鄧英敏

盧筱萍

盧瑋鑾

蕭湘

鍾愛英

Uncle Ray Cordeiro

甘國亮

朱國源

江駿傑

何百里

何詠思

吳邦謀

吳美英

吳樹聲

杜國威

阮兆輝

阮紫瑩

胡楓

馬雲

高志森

# 參考資料

## 書籍／刊物

吳昊著，《香港電影民俗學》，次文化堂，一九九三。

李我著，周樹佳整理，《李我講古（二）浪擲虛名》，天地圖書有限公司，二〇〇四。

李我著，周樹佳整理，《李我講古（四）點滴留痕》，天地圖書有限公司，二〇〇九。

李我著，周樹佳整理，《李我講古（五）檢點半生》，天地圖書有限公司，二〇一三。

香港市政局，《香港喜劇電影的傳統》，一九八五。

香港電台，《香港廣播六十年：一九二八——一九八八》，一九八八。

香港電台，《從一九二八年說起：香港廣播七十五年專輯》，二〇〇三。

香港電台十大中文金曲委員會編，《香港粵語唱片收藏指南——粵語流行曲50's-80's》，三聯書店（香港）有限公司，一九九八。

香港電影導演會有限公司，《香港電影導演大全 一九一四——一九七八》，二〇一八。

馬雲著，《馬雲自傳》，青雲工作室，二〇一七。

郭靜寧編，《香港影片大全第四卷（一九五三——一九五九）》，香港電影資料館，二〇〇三。

傅慧儀編，《香港影片大全第三卷（一九五〇——一九五二）》，香港電影資料館，二〇〇〇。

黃文約、何詠思合著，《銀壇吐艷——芳艷芬的電影》，Wings Workshop，二〇一〇。

黃志華著，《早期香港粵語流行曲 一九五〇——一九七四》，三聯書店（香港）有限公司，二〇〇〇。

黃志華著，《原創先鋒粵曲人的流行曲調創作》，三聯書店（香港）有限公司，二〇一四。

黃奇智編著，《時代曲的流光歲月 一九三〇——一九七〇》，三聯書店（香港）有限公司，二〇〇〇。

鄧氏宗親會，《鄧氏宗親會會刊》，一九六三。

鄧氏宗親會，《鄧氏宗親會九龍新會所落成紀念特刊》，一九六五。

鄧寄塵著，《我的回憶》，《明報週刊》第六一七至六二九期，一九八〇。

## 影音資料

「鄭孟霞訪問鄧寄塵」，《戲劇生涯》，麗的呼聲，一九六一。

鄧寄塵演講錄音「中國近代戲劇、電影與電視發展面面觀」、「廣播與幽默」，一九七八。

《五福臨門》，一九五〇。

《失魂魚》，一九五一。

《初入情場》，一九五三。

《唔做媒人三代好》，一九五五。

《真假千金》，一九五五。

《十字街頭》，一九五五。

《武松血濺獅子樓》，一九五五。

《荒唐鏡五鬥陳夢吉》，一九五七。

《馬票女郎》，一九五八。

《花燈照玉郎》，一九五九。

《夫妻和順欖》，一九五九。

《阿福當兵》，一九五九。

《烏龍王發達記》，一九六〇。

《阿福對錯馬票》，一九六〇。

《傻人發達記》，一九六一。

《劍姑七友傳》，一九六二。

《半張碌架床》，一九六四。

《好姐賣粉果》，一九六五。

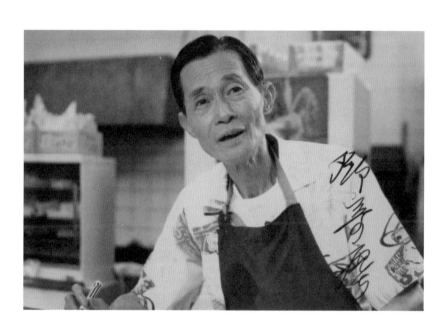

www.cosmosbooks.com.hk

**書　　名** 午間的歡樂——諧劇大王鄧寄塵

**作　　者** 鄧兆華

**責任編輯** 張宇程

**美術編輯** 郭志民

**出　　版** 天地圖書有限公司

香港黃竹坑道46號

新興工業大廈11樓（總寫字樓）

電話：2528 3671　傳真：2865 2609

香港灣仔莊士敦道30號地庫（門市部）

電話：2865 0708　傳真：2861 1541

**印　　刷** 亨泰印刷有限公司

柴灣利眾街27號德景工業大廈10字樓

電話：2896 3687　傳真：2558 1902

**發　　行** 聯合新零售（香港）有限公司

香港新界荃灣德士古道220-248號荃灣工業中心16樓

電話：2150 2100　傳真：2407 3062

**出版日期** 2023年7月初版／10月第二版・香港